採訪撰文 ▼ 麥立心

攝影 ▼ 許斌

夢想叫我起床

如果沒有夢，人生還剩什麼？台灣電影人的熱血故事

夢想叫我起床

熱血推薦

認真建議：千萬不要翻開這本書！

因為《夢想叫我起床》將開啟您曾經有過的電影夢。

這個夢想或許因為現實種種而暫時被放掉，然而就像潘朵拉的盒子一樣，即使什麼都沒了，還有「希望」陪在身邊。本書所記錄的電影工作者，就是帶著夢想與希望在電影路上闖蕩，他們不求鎂光燈，他們用自己的熱情讓電影發光發熱。他們在幕後成就電影，他們就是電影夢的典範。

既然您已經決定打開這本書，何不跟著他們走，展開您的電影夢與希望之旅？

祝福您！

陳儒修（國立政治大學廣電系教授）

▶ 夢想叫我起床

張鐵志（作家）

電影往往映照著我們的人生故事，但我們卻很少知道這些影像背後的築夢人的故事。《夢想叫我起床》帶我們認識了這群台灣電影工作者的才華與想像力，看見他們如何為這塊土地上的我們寫下一篇篇的生命詩歌。

魏德聖（導演）

所有美好的事物都必須先被相信才會開花。電影最魔幻的成分來自於人，一群願意相信的人。期待做電影的人有一天能用相信改變環境，改變社會，改變世界。

十幾年的記者生涯中，我採訪過各行各業的許多人物，但讓我在訪談當下就忍不住熱淚盈眶的，總是台灣的電影幕後工作者。

他們的收入常不穩定，有時連養活自己都是問題；他們經常清晨上班、黎明收工，趕進度時，可能連續好幾天不闔眼，但他們仍對電影工作死心塌地。為什麼他們能如此刻苦付出、堅定不移？這成了我的懸念，也是《夢想叫我起床》這本書的起心動念；我想探究電影人為夢想執著的真實人生，記錄下來，將感動分享給更多的人。我也相信，他們的故事會對每一個曾經迷惘、曾經低潮、曾經想放棄的人，帶來力量。

同時也是期待，透過這本書，可以將更多的聚光燈打在優秀的電影幕後工作

者身上。一般觀眾通常比較認得導演、演員，他們是一部電影的靈魂，無庸置

疑，但電影的製片、編劇、攝影、美術、錄音、場務、剪接、配樂與行銷人員，

也都是左右電影的藝術格局、拍攝品質和觀影感受的要角，如果他們能得到更

多注目與喝采，那麼有朝一日，將有更多優秀新血願意投身電影行業，台灣電

影也將更加精彩。

因此，《夢想叫我起床》這本書以十個電影專業領域為切面，在每個領域各

邀請一位傑出的台灣電影人分享他們的專業歷程，並且試圖呈現他們的工作現

場，希望能夠讓愛看電影或有志於電影工作的讀者，一窺電影工作的堂奧和真

實樣貌。

我要特別感謝書中的每一位電影人，願意接受多次的訪談、拍照，提供豐富

的昔日照片，安排我們進入拍片現場從旁記錄觀察。謝謝你們將珍貴的人生故

事交付予我，並毫無條件地支持這本書。你們的作品成就，令我仰慕佩服；你

們的善良溫厚、待人處世的風範，則是驅策我寫成這本書的最大動力。

漫長的寫書過程對毅力、耐力是極大考驗，能夠跑完這場馬拉松，我尤其要

謝謝我的家人——感謝我的先生多年來始終全力支持我，不僅一肩扛起家計，

更是我精神上最重要的支柱；也要感謝我的母親，總是不辭辛勞幫忙我照顧兩個稚齡的孩子；同樣謝謝我的兩個孩子，時常體諒埋首於桌前寫稿的我。這本書獻給你們。

目錄

當我找到合適的故事，我會有那種意志力讓它從無到有。我的人生其實在幹這件事。那是一種意志力征服的過程，是會讓我 high 的事。

拍電影這個行為一直將我帶到新的精神境界，只要我一直拍下去，就會感受到自己的生命狀態在改變、在提升，更接近我該抵達的地方。

► 夢想叫我起床

為台灣
電影寫歷史的人

【製片】
黃志明

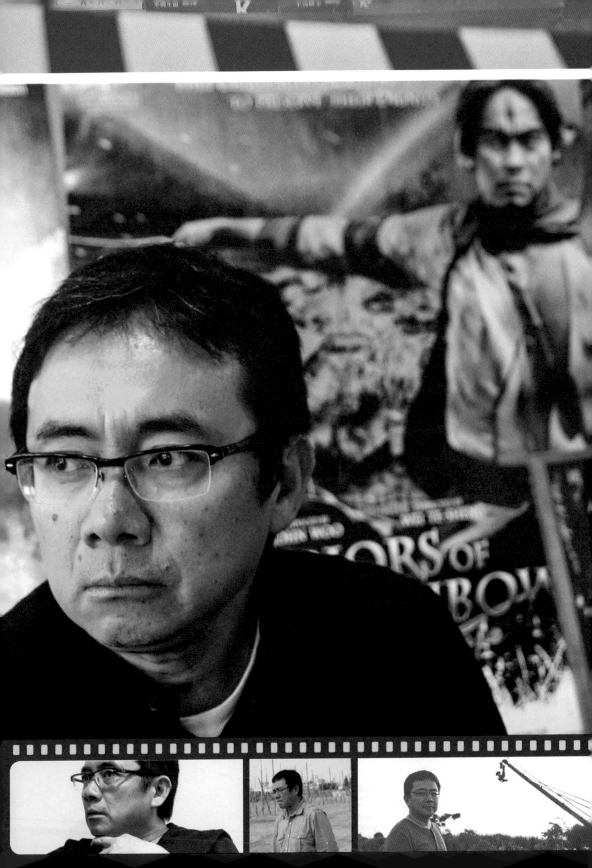

一

二〇一〇年春天，資深製作黃志明撥出一通又一通電話，他是台灣電影圈第一個為《少年 Pi 的奇幻漂流》開始忙碌的人。

為了招募中英文流利且優秀的電影人加入《少年 Pi 的奇幻漂流》的劇組，特別邀請黃志明擔任顧問，協助尋找人才。曾因電影《雙瞳》而有過好萊塢製作經驗、對台灣電影人才知之甚詳、英語流利的黃志明，無疑是擔當這職務的最佳人選。

在黃志明的引薦下，劇組最後超乎預期地雇用了四百多位台灣人才。唯一遺憾的是黃志明自己。因為忙於《賽德克·巴萊》，他放棄擔任《少年 Pi 的奇幻漂流》執行製片的大好機會。

目標是創造沒拍成的電影

黃志明是為台灣電影寫歷史的人。多年來，製作過電影《雙瞳》、《詭絲》、《海角七號》、《賽德克·巴萊》的他，屢屢吸引龐大資金、一流國際人才，提升台灣電影的製作水準，不僅讓台灣電影走出新格局，更一次又一次說服觀眾走進戲院看台灣電影。

► 夢想叫我起床

不過，製作大成本電影並非黃志明的目標，那只是一種途徑。當有了更高的製作成本時，才能不被侷限，拍出更不一樣的題材、類型和品質。他一直想要做的，只是創造更多台灣還沒人拍成的電影。

「製片工作不是創作，卻是一種從無到有的創造。我自己通常會選擇市場上還沒做過的題材，把它開發出來，講白話點，就是做些以前比較沒做過的事。」

在民生東路巷內的辦公室裡，黃志明以一種相當放鬆的狀態笑著說。其實這一天，黃志明有著滿檔行程，午餐才剛以飯糰裹腹，但一聊起來，他和煦、開放、從容不迫，如同來訪的是老友。

循著這樣的理念，許多具開創性的台灣電影就被黃志明創造出來了。由美商索尼哥倫比亞亞洲電影製作中心投資、二〇〇二年上映的《雙瞳》，便是由黃志明製作，這部電影集結台、港、澳、美四地的電影人跨國合作，成功達到幾近好萊塢電影的製作水準，堪稱是台灣電影史上的石破天驚之作。而後同樣採取跨國合作的《詭絲》、《賽德克‧巴萊》等片，也陸續邀請到曾參與《駭客任務》的澳洲特殊化妝公司 M.E.G.（Make-up Effects Group）、曾打造《追殺比爾》場景的日本美術指導種田陽平，以及為《蜘蛛人》製作特效的馬來西亞特效專家胡陞忠等國際人才與團隊合作，大幅拉升了台灣電影的製作品質，

18

也打開了台灣電影人的視野。

同時，黃志明對於拉拔新銳也不遺餘力。在他所製作的電影名單中，新導演的首部電影就占了將近一半，包括魏德聖的《海角七號》、周杰倫的《不能說的．祕密》、戴立忍的《台北晚九朝五》、蘇照彬的《愛情靈藥》、紐承澤的《情非得已之生存之道》等，在新人導演還未證明實力之前，黃志明就看出他們的潛力，而且不計成敗為他們擔任製片，讓他們可以無後顧之憂地專心揮灑。

「雞屁股事件」開啟製片生涯

說話時，黃志明總是笑笑的，偶爾穿插幾句台語，親和圓融、輕易就能交上朋友的製片特質展露無遺。

如此模樣，讓人很難將他和「文青」這兩個字連在一起。但其實學生時代時，黃志明就是不折不扣的文藝青年。他熱愛電影，也想要改變社會。因此在電影路上總想突破現狀，而這正是源於他內心始終保有的反叛因子。

講起話來帶著中部腔的黃志明，從小是在彰化二林鎮長大的。國中畢業後同時考上台中一中和台中師專，家人希望他讀師專、當老師，他卻聽從自己的想

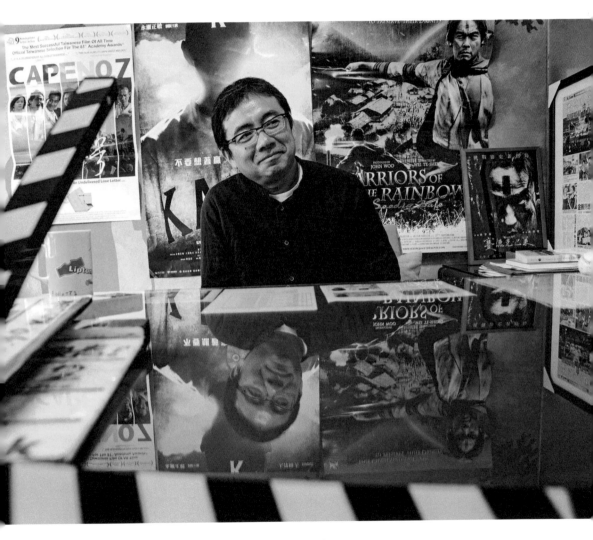

資深製片黃志明在導演魏德聖的辦公室裡接受專訪，背後的海報
盡是兩人攜手打造、深受觀眾喜愛的電影。

► 製片 ► 黃志明

望，選擇去讀台中一中。他還記得，高中時他經常穿著內衣、短褲和夾腳拖鞋去書店看書，沉浸在沙特、卡繆的論述裡，一看就是一個下午，對於自己未來的想像，就是做個知識份子。

考上東海外文系後，黃志明加入經常以沙龍形式討論當代思潮、時事與電影的社團，看了許多當時在電影院看不到的藝術片，如英格瑪·柏格曼（Ernst Ingmar Bergman）和路易斯·布紐爾（Luis Bunuel）等大師的作品，以及法國新浪潮與義大利新寫實主義的電影，更經常主持電影的放映與討論。

由於當時社團常邀請所謂的異議份子到學校演講，加上有個畢業多年的學長因美麗島事件被抓，擔任社長的黃志明常被教官叫去問話，動不動就長達兩個小時。「我們在那時候如果被抓到、被退學，大學就不用念了，當時是有這種危險的。」黃志明回憶道，但膽大的他仍是不改其志。

退伍後，黃志明懷抱著理想，選擇的第一份工作就是立法委員助理，但一年多後便決定離開。黃志明笑說：「因為很快就看穿了政治，所以政治跟我之間的關係很快就結束了。」

於是，他想起自己對電影的熱愛。他很想找機會跟片，卻完全找不到門路，因此去買了一台家用攝影機，嘗試拍些東西。後來在朋友介紹下，開始在金馬

國際影展當跑片小弟，負責將分量不輕的電影拷貝搬送到各個試片間、放映廳。

「以前要進入這行真的是不得其門，我也不是本科系畢業的，只好從出賣勞力的工作開始。」黃志明說，當時進入電影劇組真的很難，就是得慢慢轉、慢慢熬、等機會。所以，雖然跑片小弟每天必須從九點工作到凌晨三點，月薪只有七千五百元，他也不以為苦，反而覺得能夠免費在戲院裡看經典名片，實在過癮。黃志明還記得，那年金馬影展放映的是克里斯多夫・奇士勞斯基 (Krzysztof Kieslowski) 專題，光是《十誡》那十部片，他前前後後就看了三遍。「我太喜歡了，每次放我就看，那是我覺得人生還滿不錯的際遇。」

影展結束後，黃志明因而有機會進入電影專業雜誌《影響》擔任編輯。在《影響》的兩年，為了深入撰寫專題，他經常花時間進圖書館查資料、閱讀原文書，累積了豐富的學理知識，也看了許多特別的創作，如大衛・林區 (David Lynch) 拍的紀錄片、馬丁・史柯西斯 (Martin Scorsese) 拍的短片等。「那段時間提供我很多養分，讓我廣泛涉獵電影，而且工作時還能看電影、一直在電影世界裡，那是一種幸福。」直到現在，黃志明的語氣還是懷念。

就這樣，黃志明一直做到當時的總編輯陳國富離開才離職，並在陳國富輾轉介紹下進入中影的製片組擔任編審，主要的工作內容就是讀劇本、寫報告分析

▶ 製片

▶ 黃志明

劇本優劣，以供主管參考判斷一部電影或劇本是否要繼續發展或開拍。這段期間大量的閱讀與分析，更練就他對劇本的判斷力。直到有一天，他的製片潛力被正在拍《愛情萬歲》的蔡明亮發掘了。

「電影裡，楊貴媚不是要去燒烤攤子買雞屁股嗎？那場戲是在一個很混亂、警察抓得很緊的地方拍，所以一般攤販都不太願意配合。本來他們喬好了一個攤子，講好了卻沒來，就得馬上再喬一個雞屁股攤子，不然戲沒辦法拍。」黃志明笑著描述，「後來，我去幫忙喬到了。」看到黃志明輕輕鬆鬆就解決了問題，敏銳的蔡明亮馬上力邀黃志明為《愛情萬歲》轉任製片，一直嚮往拍片的黃志明則樂得一口答應，意外開啟了他的製片生涯。

破格而出的意志

由於行事靈活、善於解決問題，黃志明才當製片就負責中影多部重要作品，並先後與蔡明亮、陳國富、易智言、王小棣、林正盛等導演合作，也成為蔡明亮倚重的班底。後來與蔡明亮、焦雄屏合組吉光電影公司。

只是在拍完《洞》之後，蔡明亮與黃志明就離開吉光電影公司，開始為蔡明

亮的下一部長片《你那邊幾點》尋找資金。

由於在台灣遍尋不著投資者，黃志明大膽決定轉向法國籌資，但連旅費都沒

有，只好開口向台北影業董事長胡青中借了二十萬，和蔡明亮一起飛到巴黎。

兩個人每天搭地鐵到處提案、說故事，尋求可能的投資者。在浪漫美麗的花都，

黃志明感受到的卻是淒涼。「那個不叫辛苦，那個已經是淒涼，真的是無人聞

問。回到台灣後，他又過了三年沒領薪水的日子，只能靠別人請吃飯過活。」

總習慣將痛苦經驗幽默帶過的黃志明，難得不太輕鬆地苦笑兩聲，毫不避諱地

形容當時的慘況。

一九九九年，正當《你那邊幾點》的資金好不容易找得差不多時，陳國富受

在索尼哥倫比亞亞洲電影製作公司擔任製作總監的陳國富，希望以好萊塢的資

金與模式製作華語電影，並力邀黃志明為在台拍攝的驚悚片《雙瞳》擔任執行

製片。

當時黃志明很猶豫，但幾番考慮後，還是無法不被全新的巨大挑戰召喚，鼓

起勇氣向蔡明亮請辭。「我跟阿亮說：『真的，我覺得幹這行，《雙瞳》就是

一個關卡，我還是想跨過去。』他就發飆啊！我從台北開車到桃園，他在電話

裡也一路狂罵到桃園。但是我也做了滿大的決定。說實在，和阿亮之間，就是

一起工作四年的感情。」於是，黃志明打電話給製片葉如芬，請她幫忙接手，也將後續工作都交接安排好。「雖然阿亮還是一直說不行，我後來還是走了，有點毅然決然。對我來說，還是會被從沒做過的案子吸引，再怎麼樣就是想去做。」黃志明說。

好萊塢的震撼教育

然而，《雙瞳》的製作經驗確實是空前絕後，黃志明不只是眼界大開，連腦袋都被瞬間擠大。

光是規畫預算，這件原被視為再簡單不過的文書工作，以好萊塢片廠的規矩來做，就變得極度考驗製片功力。「以前我們做一份預算表頂多七、八頁，當我收到索尼哥倫比亞給我的預算表格，傻了，總共二十八頁。」黃志明進一步解釋，難的不只是要鉅細靡遺，而且每個預算項目都必須有憑有據地提出各種選擇。

例如，德國特殊化妝公司的報價是一千五百萬元，澳洲特殊化妝公司的報價是六百萬元，前者做過比較大規模的好萊塢電影，成品品質也較好，可是真的

值得多花那麼多錢嗎？兩者差異在哪裡？這些都要能寫出具體細節。為了精準推估預算，好萊塢片廠一開始就會要求製片，必須把整部電影的執行細項都縝密規畫好。

不過，索尼哥倫比亞公司除了讓黃志明到香港受訓十天、學習好萊塢的會計制度與預算管理方式，其餘的一切都得靠自己摸索，例如特效、特殊化妝、道具設計要達到標準，勢必得找國外團隊。但當時，台灣根本沒人有過這樣的經驗，所以他只能大海撈針般地上網尋找，或是不斷輾轉詢問國內外友人，像是他還曾請成龍的製片幫忙，提供他多家澳洲特效公司的資訊，然後再一家家研究、詢問，最後才一點一滴理出頭緒。

因此，許多事情都是在摸著石頭過河時，黃志明才恍然大悟的，例如必須要請國外的現場特效人員飛來台灣，在拍片現場做現場特效。片中的道教物品和陳設也必須特別請專業人員研究與製作，所以後來請了三位香港道具師傅來台，並在林口阿榮片廠設置了道具房，供他們長期使用。而重金搭建的寬敞警察局和建材講究的高級道觀，則讓電影看起來更具美感和說服力。

黃志明笑說，以前在台灣拍片，大家總以為預算花得愈少愈好，那時他才學到，以類型電影來說，首先要能滿足觀眾對這個類型的期待，才有機會贏得票

房。「首先要看你拍的是什麼電影類型、必須具備哪些元素，規畫預算時就得思考，如何把這些元素做到。」黃志明解釋。

黃志明還記得，當時一部國片的預算大多是一千多萬元，因此，當他第一次估出七千多萬元的預算，還以為已經是極限了，殊不知索尼哥倫比亞公司卻認為，為了將片中的場景、道具、特效等做到具足夠的說服力和可觀性，預算應該要再追加。於是黃志明又想破頭，好不容易把預算再加到一億六千萬元，結果電影公司最後決定的預算竟是兩億。

「以前以為跟好萊塢合作一定會限制預算，後來才發現是自己腦袋瓜不夠大，想破頭了，還不知道錢到底該怎麼花。反而是他們告訴我，不要自我設限，要想得更多更遠。」黃志明有感而發地說，「對我的製片生涯來講，這部片的每一件事都是非常大的挑戰和學習，等於是被迫長大，是個很痛苦的過程。」然而在經歷過這場震撼教育後，他的視野完全被打開了。

而《雙瞳》的成果也證明了，以台灣的導演、編劇、製片為主要成員，加上來自各國的技術人員，真的有能力拍出一部不輸好萊塢的精緻商業電影。觀眾更是驚喜，開始不再對國片抱持既定印象，並以打破當時台灣影史紀錄的八千萬票房給予支持。

黃志明在《賽德克・巴萊》的外景地觀察搭建好的場景和拍片情形。（黃志明提供）

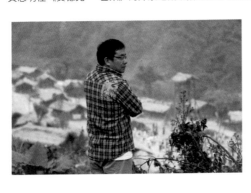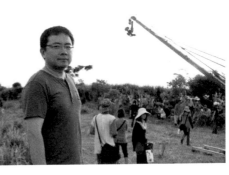

經過《雙瞳》一役，黃志明很清楚，若是不能拉高製作成本，台灣電影就只能侷限於某些題材和類型。因此這十幾年來，他一直努力籌資，催生出《詭絲》、《海角七號》、《賽德克・巴萊》、《KANO》等過去被認為不可能在台灣拍出的電影。

他也陸續邀請優秀的國外技術團隊合作，補足台灣多年來因不景氣造成的技術人才斷層，台灣技術人員得以從中觀摩學習。黃志明成為電影圈的領頭人物，推動促起著台灣的電影製作跨步向前。

而和黃志明一起繳出漂亮成績單的《雙瞳》監製兼導演陳國富、副導魏德聖、編劇蘇照彬，也同樣因此對台灣電影、華語電影有了全新的看待方式。

雖然一部電影無法立即改變整個環境，但對參與其中的電影人所產生的影響，至今都還在發酵。

▶ 製片　　▶ 黃志明

又驚又怕的不可能任務

然而在台灣，由於缺乏大規模的電影公司長期投資、經營電影事業，要吸引巨額資金、創造不一樣的台灣電影，黃志明只能靠自己長期奔忙找錢。

例如《雙瞳》之後，黃志明積極遊說，四年後才終於推出《詭絲》。而他一直想拍的一部科幻片，也已籌資超過十三年。

對黃志明來說，找不到資金，等多久都行，但他反對以借錢的方式拍片，因為那並非健康的長久之計。所以和魏德聖合作之前，黃志明從不曾為拍電影借錢。只是，當他面對的是資金不足、卻仍然堅持在霧社事件紀念日開拍《賽德克‧巴萊》的魏德聖，也只能認了。

《賽德克‧巴萊》開拍前兩天，魏德聖在辦公室頂樓舉行誓師大會，黃志明為此賭氣不參加；在霧

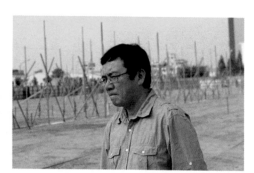

拍攝《KANO》之前，黃志明與劇組人員勘查作為嘉義街道的景。（黃志明提供）

社舉行的開鏡儀式結束後，大家忙著趕回台北，進行隔天開拍的準備工作，黃

志明還故意邀大家去泡溫泉。不過這一切消極抵抗皆無效，因為只要一開拍，

製片組就必須支付各種費用，逼得他不得不借錢應急。第一筆現金的來源，就

是請他的執行製片回家向媽媽開口借兩百萬元。

剛開始是幾百萬、幾百萬地借，後來發現，如果不是一次借到幾千萬，根本

來不及應付；但拍到最後，他連五千、一萬都借，因為至少能付給便當店老闆

一些，便當錢。「對我來講，跟人家借五十萬都是個壓力。當時一年多裡借了

四億多，怎麼借？跟誰借？怎麼過？不曉得。整天就是一直想要跟誰借錢，因

為每天都有票要軋！」黃志明難忘那段日子，他根本不敢去有人的地方，每天

就是一個人待在工作室裡。「我那時候沒辦法跟人相處，別人和我講什麼都聽

不進去，心裡想的都是下午三點半。事後想起來才怕，真怕。所以到了《KANO》

要調錢的時候，我是有情緒的。」雖然已經事隔數年，黃志明被問及借錢那段

日子的細節，他其實不願談起，因為不想再記起那種如夢魘的感覺。

他只是笑笑解釋，之所以沒有放棄，就像台語說的「撩落去」，意思是已

經下水了，褲管已經溼了，走一步和走十步是一樣的。更何況，若因資金中

斷使得電影停拍、無法上映，已借貸的款項將更難以歸還。既然如此，「要

► 製片　　　　► 黃志明

做，就要把它做到最好的品質，不能打折扣。所以再多的困難，必須用錢解決的話，那錢，就再搬吧！」黃志明回想，要不是當時的中影董事長郭台強願意投資三億元，他真的覺得過不了。如今想來，這個令人不可置信的 happy ending，他仍不曉得是怎麼發生的。

製片人生

黃志明的真實人生，比電影還驚險刺激。所幸性格裡的大膽與樂觀，終究帶他挺過一次次的暴風雨。

「我覺得我的生活裡一直出現一些英文字⋯screw，把你擰乾、糟蹋、榨汁的感覺；另一個字是 driven by，被一個什麼東西驅使著要往前的感覺。其實有點悲慘，為什麼不能主動過自己的人生，背後永遠有個案子、通告啊，驅使我去做很多事情。」黃志明以英文生動地形容自己的工作狀態。

所以工作之餘，黃志明甚至能夠早上騎車去合歡山、下午再到日月潭游泳，「因為那是由自己的自由心靈可以去掌控、去征服，而不是一直被壓迫的過程。」

黃志明還說，其實自己的製片生活也很像是影集《黑道家族》裡黑道大哥東尼‧索波諾（Tony Soprano）的翻版。「其實有時候也是很害怕，但是沒辦法，出去還是要扮大哥，要搞定事情，也會去試一些很極端的手段。我也有自己的毛病，有家庭方面的問題。所以我非常喜愛那個影集，太傳神了。」黃志明邊自嘲邊形容，卻覺得好笑到笑出聲來。

總是解決大大小小的麻煩，驚險達陣過關，黃志明覺得往往就是一個強到不行的意念決定了結果。「它就是一個意念，就是沒有退路，就是一定要搞定，不要再想別的。」當意念就是那麼強烈，請求拜託對方就會成功。當然，請求拜託也不是唯一的手段。

例如多年前，黃志明隨著電影劇組在台北市區拍戲，由於需要將燈從高處打下來，於是由劇組接電，將大燈擺在公寓樓梯間。沒想到屋主看到後大罵：「導演在哪？給我出來！誰在我家門口放了一顆燈。」當製片助理正要上前溝通，屋主又說：「我不管你們怎麼樣，就是要把那顆燈拿下來，否則你們就不要拍了。」黃志明走上前，身段非常柔軟地說：「不好意思，我們在拍戲很辛苦，請你先讓我們拉那顆燈。」屋主卻變本加厲地說：「不行！現在馬上給我拿下來，不准你們拍。」

黃志明沉了兩秒，突然很兇地對屋主說：「好！我就給你三千，三千要嘛你拿走，我燈繼續放著；要嘛我燈拿走，你三千塊一個都沒有。」當時大家都嚇住了，擔心如此翻臉，屋主如果還不答應的話就糟了。沒想到屋主竟然態度大轉變，說：「好，三千。」於是黃志明交代助理給錢，扭頭就走。

問他怎能如此洞悉人性又迫力十足？黃志明只是回答，因為非成功不可。「這變成是賭。它不是正常的技能，不是做麵包、做車床，而是環境教的求生本能。因為往前看，我要處理的只有一個人；往後看，要面對的是一群人，導演、攝影師……全都在那，要選哪一樣？」講起荒謬可笑的情境，黃志明又忍不住哈哈大笑。有時低聲下氣，有時要狠的角色扮演，是黃志明的「街頭智慧」。

前人種樹，後人乘涼

除了過人的意志力，黃志明的獨到之處更在於他對劇本的專業判斷。他總會在尊重導演的前提下和導演討論劇本，並給予切中要害的建議，包括劇本該如何修改。

與黃志明個性迥異、經常意見相左卻每每都選擇與他合作的魏德聖就認為：

33

「他真的懂劇本，而且可以點出劇本的問題在哪裡、要怎麼修、哪個環節不能失敗、哪個環節一定要弄到非常好。在台灣，對劇本有判斷力和修改能力的製片很少很少，他是其中一個。而且除了執行，他還是有開發和創造能力的製片。」魏德聖篤定地說，要不是因為在台灣，製片得耗費大量心神處理如募資等涉外事務，「如果把他放在好萊塢，他絕對是頂尖的製片，因為有成熟的工業體制支撐他，他只要做最好的判斷就好。」

對這位曾一起度過許多難關的老搭檔，魏德聖也有虧欠感。魏德聖補充說：「雖然他在電影圈的評價不一，讚美的人會覺得他真的是個製片人才，有些人的批評就是：答應了沒做到。」但魏德聖了解，那是身為製片在環境逼使下的不得不然。「有些事情是做不到的，所以他只能眼睜睜看它發生，事後再去解決。解決不了就賴過去，這也是一種製片的手腕吧！在台灣這個地方，有些事情要成，必須有人揹黑鍋、去對不起很多人，那個人就是他，要不然怎麼會有那麼多好電影誕生？」魏德聖以似乎洞悉這一切的平和語氣解釋。他也知道，為了讓電影好，黃志明常得欠下一堆人情債，電影拍完了，黃志明仍得一一去還，「好讓下一部好電影可以再出現。」

從文青走入市俗，黃志明為電影做了很大的改變。以前談電影，說的是布紐

► 製片 ► 黃志明

過程中哪個環節出事了，到最後就會是那個地方出現缺陷，那太清楚了。一部

多之後，接受成功不必在我？「電影就是一個集體創作，其實我們自己知道，

外界也許難以理解，他怎能為了別人的夢想，犧牲那麼大？怎能在付出那麼

不在乎所謂的市俗價值。

「我不會規畫我幾歲要賺多少錢、要做什麼很大的事，因為在電影這個行業，

這些變數太大。我覺得在這過程中不斷地從無到有，傳遞表達一個好的故事和

訊息，分享出去，夠了，我覺得這樣子夠了。我相信我賺的錢絕對夠我用，我

不會因此覺得此生有遺憾。然而完成一部電影去跟人溝通的那種開心，當別人

喜歡那部電影的開心，是非常直接的。」黃志明心底還是那個做自己的文青，

雖然無法等同於製片費，也只能等以後賺錢時再想辦法補償給他。

魏德聖說，現在只能趕緊以自己的公司名義，每個月發幾萬元薪水給黃志明，

他的薪水都還沒給他，這樣對他很不公平。但他還是很努力在做，也沒有講。」

兩部片的製片費，黃志明根本都還沒領。「一直到前陣子我才良心發現，原來

魏德聖也主動表示，因為《賽德克‧巴萊》和《KANO》沒賺到錢，所以這

特別股，可是他對電影的熱情與浪漫，仍是單純不算計的。

爾、柏格曼、奇士勞斯基；現在談電影，說的是ROI（投資報酬率）、普通股、

▶ 夢想叫我起床

34

電影是大家一起去完成的。」他很清楚，他所製作的電影就是他建構出來的作品，若做得好，同樣是他的光環榮耀。

其實，黃志明一直是個很純粹喜歡講故事、聽故事的人，到現在還是熱中於找景、選角，製片過程的開心，勝過一切。

「我真的是沒有太大企圖心的人，我是比較有意志力的人。當我找到合適的故事，我會有那種意志力讓它從無到有。然而我們常常面對的是一片黑暗，那人，在黑暗中是非常恐懼的，因為是在面對著未知，然後我要讓它發生，讓它變成真實，我的人生其實在幹這件事。那是一種意志力征服的過程，是會讓我high的事。

「當然也有寂寞的時候，一開始當什麼都還沒有的時候，我要自己一個人讓它發生。但是當錢找到或是事情搞定時，也會陶醉在自己一個人讓它實現了。」

因為能開拍，就會知道大家可以一起往前走，片子終會有完成的一天。」

因為他的創造，我們因而得見百花齊放的台灣電影；因為他的創造，觀眾開始排隊進戲院看台灣電影；因為他的創造，未來年輕人要拍電影，再也不用像他走過的時代那麼困難。

訪問結束後，黃志明隨意查看手機簡訊。突然一驚，異常沉重地撥起電話，

► 製片

► 黃志明

語氣中緊張急切。「怎麼是兩百萬？我今天要還三百萬！」還好，經過一陣聯

繫後，發現是只是誤會，虛驚一場。

如此五味雜陳、高壓時刻籠罩的製片人生，由黃志明擔當。而身為觀眾，只

要負責享受電影，多麼平凡的幸福。

但他總能微笑著或大笑著，述說那些驚濤駭浪下的故事。

黃志明小檔案

一九六二年生，東海外文系畢業。曾擔任立委助理、金馬影展助理、《影響》雜誌編輯、中央電影公司製片組編審。

一九九五年開始擔任電影製片，二〇〇三年與導演暨編劇蘇照彬合組第九單位製作公司至今。是蔡明亮、陳國富、魏德聖等導演倚重的電影製片。

重要製片作品包括：《愛情萬歲》、《河流》、《徵婚啟事》、《洞》、《雙瞳》、《愛情靈藥》、《台北晚九朝五》、《詭絲》、《不能說的·祕密》、《海角七號》、《劍雨》、《賽德克·巴萊》、《愛》、《愛情無全順》、《KANO》、《52赫茲我愛你》。

二〇一四年，獲得金馬獎年度台灣傑出電影工作者獎。

► 製片　　　► 黃志明

如果你有志成為製片

● 所需能力與特質

製片就是在做管理的工作，需要對管理有概念並具領導特質，這些可以慢慢培養，但至少不能排斥、要有興趣。抗壓性和靈活度也非常重要，常常是今天有突發狀況，無論多難解決，就是要在明天搞定，所以可能得整晚不睡，想辦法處理。不過終歸要喜歡電影，才能樂於承擔。

製片這份工作要入門很簡單，但最後要熬出頭就得是全能的人才。要溝通說服的對象可能是中研院院士，也可能是國小畢業的麵攤阿婆，無論遇到什麼樣的人與狀況，都要有辦法解決萬難，達成任務。

● 入行機會

現在整個環境的拍片量大，有很多實習機會，要進入製片組當助理的門檻也不高。多歷練嘗試、有些經驗後，就會知道自己適不適合吃製片這行飯。也因為現在拍片機會多、需求大，入行後很快就能累積作品，做得好，同行之間很快就會傳開，對新人來說是很有利的。

● 薪資水準

一般而言，製片助理的月薪約為兩萬五千至四萬元，視劇組預算而定。如果已累積幾年經驗，能負責帶一組人去找景、協調當地的拍攝條件，能勝任場景經理的職責，月薪可達五、六萬元，甚至七萬元。而負責規畫預算、管帳、回帳的製片經理，月薪約為八至十萬元。至於在製片組中位階最高的執行製片，往上要面對監製、導演，往下要管理整個劇組，則有十幾萬元的月薪行情。根據美國勞工統計局調查，電影製片的平均年薪為十一萬一千美元（約合台幣三百四十萬元）。

● 入行前的心理準備

製片工作的涵蓋範圍很廣，小至天氣冷、要不要幫大家準備薑湯取暖打氣，大至幾點出班、收工，其實都是管理，都是為了讓大家能夠更安心無虞、更有效率地拍片。而許多會面臨到的事情也都是沒有標準答案的，包括如何為各組人員分配座車、房間都是學問，因此一定得在直接碰撞的過程中學習，也很容易感到挫折。無論如何，首先得將人的管理、錢的管理都做好，最後才能進行創意的管理。

● 給有志入行者的建議

只要真的喜歡電影、適合製片工作、願意努力，一定有機會出頭，而且很快就會被看到。只要做得比別人好，很快就會被放到好的位置上。

拍電影，
非如此不可！

【導演】
鄭有傑

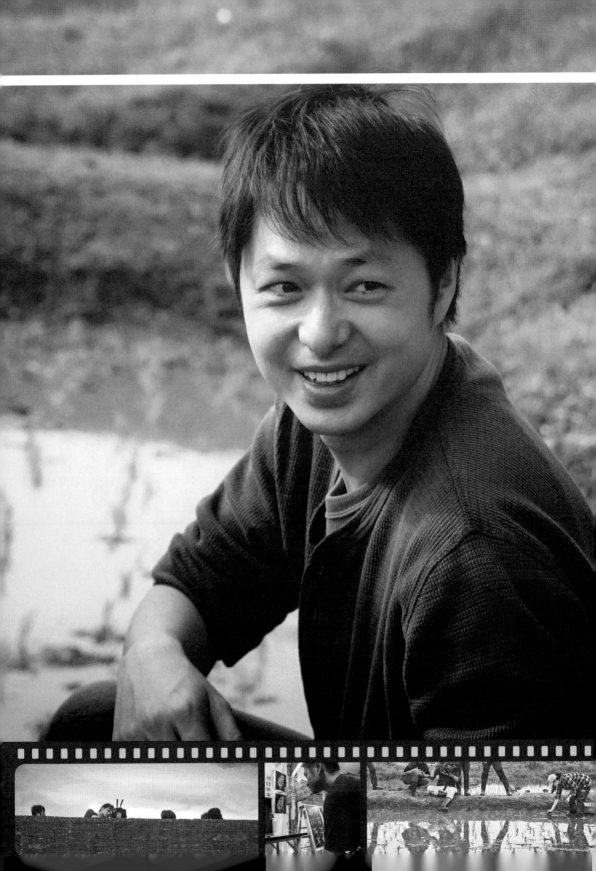

42

清晨五點，花蓮豐濱鄉，鄰著太平洋海岸的台十一線公路旁。

二○一四年三月初春的這一天，是港口部落的阿美族人開始插秧的日子，也是鄭有傑的電影《太陽的孩子》開拍的日子。

他們不擋車、也不擋人，只是出奇寧靜地拍下在這臨海水梯田上曾發生的動人故事。大多時候，鄭有傑專注靜定地在現場仔細觀察，偶爾輕聲向攝影師描述或討論想要的鏡位與鏡頭，站著的姿態還帶著些許拘謹害羞。

這部由鄭有傑與原住民導演勒嘎‧舒米（Lekal Sumi）共同改編執導的電影，取材於港口部落的真實故事。雖然知道這個題材既不商業、也不夠藝術，但鄭有傑仍決心拍了。「我受到真實故事的感動，想要把它拍成劇情片，沒有商業或其他算計，又回到我拍片的初衷。」深具理想性格的他深思熟慮後，相信只要是對的事，就該不計一切去做。

新一代導演常勝軍

雖然從未受過正式電影教育，成為導演前也少有跟片經驗，鄭有傑卻是台灣新一代導演中，最受國內外影展和影評青睞的導演之一。

► 夢想叫我起床

二〇〇〇年時，二十三歲的他就拍出首部短片《私顏》。他以極具衝擊性的

影像、可多重解讀的敘事結構，大膽拍出難以言說的自戀與同性情結，才華畢

露，獲得台北電影節國際學生電影金獅獎評審團特別獎。隨即又在隔年完成第

二部短片《石碇的夏天》，獲得台北電影節專業類最佳劇情片和金馬獎最佳創

作短片等大獎。

二〇〇六年，他初試啼聲拍攝首部長片《一年之初》，便入圍威尼斯影展影

評人週，並獲得台北電影節百萬首獎、觀眾票選獎和金馬獎福爾摩沙影片獎。

二〇〇九年交出第二部長片《陽陽》，入圍柏林影展電影大觀單元，並獲得台

北電影節評審團特別獎、台北電影節國際青年導演競賽觀眾票選獎第一名，以

及金馬獎國際影評人費比西獎。

他還是二〇〇七年導演李安推動培育台灣優秀新導演拍片的「推手計畫」時，

雀屏中選的第一位導演；當時由李安擔任總顧問、李崗擔任監製、鄭有傑執導，

推出「推手計畫」的第一部電影《陽陽》。過程中，李安不僅協助審視鄭有傑

的劇本與初剪，也提供他諮詢與建議。「他很有天分、很有膽識，作品電影感

很好，質感也很好，李安很喜歡他的作品！」李崗描述道。雖然事隔多年，仍

感覺得到李崗對這位年輕後輩的由衷欣賞。

► 導演　　　　► 鄭有傑

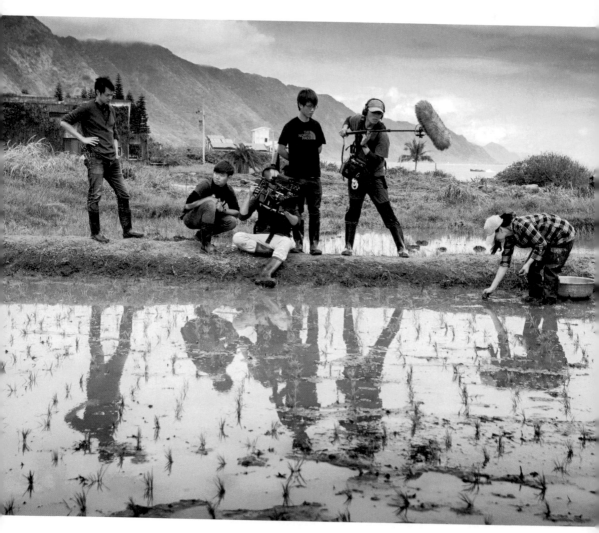

鄭有傑帶領劇組長駐阿美族部落，拍攝電影《太陽的孩子》。

► 夢想叫我起床

唱一首機遇之歌

與鄭有傑約在咖啡店訪談，他總會提早抵達。身兼導演與演員兩種身分，不少人認得他，但他從不刻意打扮、也不遮掩，總穿著樸素的T恤或襯衫，毫不擔心、不閃躲地坐在面對人群的位子。

其實在上大學以前，鄭有傑從沒想過自己有天會投身電影。

國高中時，他總是將所有的生命投入課業，在從商的父親影響下考進台大經濟系。直到大一，因為好友MTV在打工，他開始大量看電影，隨著奇士勞斯基、文‧溫德斯（Wim Wenders）、吉姆‧賈木許（Jim Jarmusch）的作品，掉進了藝術電影的世界裡。

一陷入那如幻似真的迷人世界裡，就愛瘋了。他還記得第一次去看金馬影展，看的是奇士勞斯基的電影《機遇之歌》，散場後，他站在當時還沒拆的西門町天橋上，震撼到久久不能自已。因為他不敢相信，自己思索多年卻不知如何說出與解答的人生疑惑，早由遠在地球另一端的電影創作者以影像強而有力地表達出來，還跨越時空撼動他。「奇士勞斯基讓我對電影有完全重新的認識！」

他因而感受到電影的強大力量，頓時湧起拍電影的念頭！

▶ 導演 　　　　▶ 鄭有傑

於是他開始寫劇本,準備了V8、找了好友就到處拍。在電影資料館看到有學生張貼告示徵求演員、工作人員,他就去應徵,大多時候當演員,有時也做場記、攝影助理或錄音助理,把握機會觀摩電影科系的學生如何拍片。

在旺盛熱情的驅使下,鄭有傑很快就拍完了他的第一部短片《私顏》。但殺青後,自我要求極高的他認為拍出的結果與他所期待的相去甚遠,使得他信心崩潰,暫時擱置了影片的後期工作。「當時是拚了命做,但做出來的東西不滿意。後來隔了一年多,我才有勇氣剪接。」

他要求完美地形容著。

而後,當籌拍第二部短片《石碇的夏天》時,他明白自己需要投入更多的時間心力拍片,而且因為申請到短片輔導金,有一定的交片期限,於是他毅然決定休學一年,專心拍片。

不是科班出身的鄭有傑,卻讓電影人和影迷看見他強烈的企圖心與實力。

▶ 夢想叫我起床

那段日子，鄭有傑認識了許多電影界的前輩和獨立製片圈的朋友，他們不但無私地和鄭有傑分享專業知識與經驗，也總是相互幫忙，只希望能完成彼此的拍片夢想。人與人之間能如此放下競爭意識、無條件相助，那是鄭有傑以往從沒想像過的烏托邦。

好巧不巧地，鄭有傑的人生也和電影《機遇之歌》出奇相似──電影裡的男主角在父親的影響下選擇就讀醫學院，休學後，因種種機緣巧合結交了不同的朋友，也走上三種截然不同的人生道路。鄭有傑則是受到父親影響，選擇台大經濟系，又受好友影響愛上了電影，後來也同樣決定休學。但他選擇的路途不是按部就班便成功可期的那一種，而是明知艱苦卻甘願為理想而活的另一種。

電影讓他預見了人生、透視了人生，也使他大氣做出人生抉擇。

永遠都在放手一搏

後來鄭有傑花了好幾年時間完成學業、服完兵役，也交出他的首部電影《一年之初》。他不僅石破天驚地採取多線敘事手法，讓五組人物的遭遇巧合相扣、互為因果，還創造出極為風格化的影像，甚至銳意採用當時才剛引進台灣的特

雖然《太陽的孩子》既不商業、也不夠藝術，但鄭有傑認為，只要相信是對的事，就該不計一切去做。

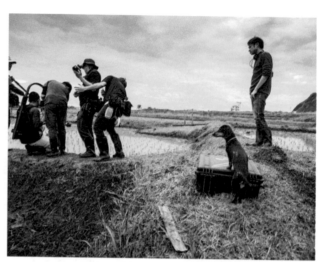

效技術，使主角們魔幻炫奇地踏上月球表面，處處令人讚嘆。

這些囊括各面向的破格突破，讓電影人和影迷看見鄭有傑強大的企圖心與實力，更將他視為台灣電影的新希望，就連美國電影理論家與影評人大衛·鮑德威爾（David Bordwell）都讚譽：「《一年之初》片中每一個角色都帶出一條敘事線，且每條敘事線還以不同的電影類型與攝影風格呈現，如黑幫電影、浪漫愛情片等，展現極大企圖心。」

「那時候真的是無知，所以無懼，想要把自己想做的一切都發揮出來，什麼都不怕，覺得自己做得到。」鄭有傑謙虛地說，「實際上，當然很多東西超出我的控制，劇情上也有很多文本的東西不是那麼成熟。不過很努力，可以看到每一顆鏡頭都是用力的痕跡。」

而後拍攝第二部電影《陽陽》時，鄭有傑更是求新求變，創造出極具原創性的電影語言。他大膽地大量採取一鏡到底的拍攝手法與手持攝影，讓攝影機充滿力道地緊貼著演員運動，也逼視著角色。因此，演員表裡不一的眼神轉換、意味未明的嘴角牽動、因緊繃而拉住的小指……，沒說出口的複雜糾結情緒都在大銀幕上暗潮洶湧、宣洩爆發，既真實又震撼力十足。

保護演員的舞台

許多人驚訝也豔羨，鄭有傑既非科班出身，也未曾長期跟片苦熬，卻年紀輕輕就拍出成績。「我可以很誠實地講，到現在我都不覺得自己有多專業，我不是本科系，懂得不多，所以我就會依賴別人。」他謙虛又感性地自我解讀。

從學生時期他就努力自學，想辦法靠自己組裝電腦、完成剪接，也經常請教攝影師、燈光師相關的專業知識。不過最主要還是拍片時他總是特別倚重演員、攝影師等工作夥伴的專業，也非常開放性地聆聽、採納各組專業人員的想法。

因為他相信，「導演最重要的職責就是給方向。」當事前有了充足的準備和溝通，團隊都已經充分了解導演要的方向，其他時候，導演就該盡量給出空間，

▶ 導演　　　▶ 鄭有傑

讓大家發揮。如此一來，找對人的時候就可以發揮他們最美好的地方。」

他進一步解釋：「我會開放很大的程度讓演員去修台詞，甚至演員常常會和我討論劇本的改變，我非常樂意且很享受這個過程。有時候，現場也會讓人覺得，為什麼我的劇組裡攝影師的權力那麼大？到底誰才是導演？但那其實是我的風格。」

而在所有環節中，鄭有傑相信，影響一部電影最關鍵的因素在於演員。「一部電影選擇演員時就已經決定了一半以上。」擁有許多電影、電視演出經驗的他，因為能理解演員的狀態與心情，所以特別懂得如何幫助演員做到最好。

曾經，他為了讓張榕容卸下外表的武裝、不要去「演」，花了許多時間看她的部落格，希望更了解她。最後他找到一張張榕容在卸妝後隨手自拍、毫不設防的照片，拿給她看，讓她頓時領悟，在鏡頭前的表現開始脫胎換骨。後來，年僅二十二歲的張榕容更因為《陽陽》中的絕佳演出，成為史上最年輕的亞太影后。

為了與演員感同身受，有時在拍戲現場會見到鄭有傑一邊看著監看螢幕，一邊全情投入地和演員同步演出，時而咬牙切齒，時而激動落淚。

「我需要去同理演員現在正處在什麼狀態，才會知道需要調整什麼。」他解

夢想叫我起床

釋道。這麼做是讓他更能夠設身處地去想，可以做些什麼來幫助演員。「有時候可能只需要拍一下演員的肩膀，有時候可能只要讓演員少走幾步路，有時候可能只要改變喊 Action 的方式。做一點小小的改變，有時候就可以讓一場戲成功了。這沒有規則，很微妙，常常只能在現場感受、在現場去想辦法。」

懷著信念踏出每一步

雖然頭兩部長片獲獎不斷，但是在第三部長片《太陽的孩子》開拍前，鄭有傑經歷了五年沒拍電影的日子，和許多台灣導演一樣，漫漫等待下一部電影開拍的機會。

他坦然提起那五年的歷程，其

鄭有傑在拍攝現場監看螢幕時，會特別去感受演員的狀態。

▶ 導演　　　▶ 鄭有傑

實也有幾個投資者找他拍片，只是最後未能順利開拍。「沒拍成其實有各種原因，有的還突然在開拍前一個月或兩個禮拜夭折。不管是什麼原因不能拍，當然會造成一些挫折，但其實這也是所有導演都會經歷的。」

而另一方面，為了讓自己學習更貼近觀眾，他在這段期間接拍了兩部電視電影，即呈現青少年如何面對殘酷現實世界的《他們在畢業的前一天爆炸》，以及外籍配偶渴望追求自由的故事《野蓮香》。其他時候，他也擔任MV導演，或以演員身分演出電影和電視，不間斷地忙碌著。

「之前我狂接案子，而且接案接到累得半死，就勉強能過活而已，連我老婆都覺得，我為了養家，怎麼離電影愈來愈遠？剛好在老婆將要生第三個孩子時，我已經有種想豁出去的感覺，覺得還是要做自己認為值得付出的事。」終於他下定決心，要自己籌拍下一部電影。

因為他已厭倦了再用理性去評估一部電影該不該拍、能不能找到投資者、會不會有票房、得獎機會大不大。其間他父親的離世更讓他深刻感受到生命的瞬逝，想做什麼就該去做，不該再受世俗眼光囚錮。

於是，鄭有傑決定賣了房子，放下綁縛他多年的得獎包袱、票房包袱，拍一個自己覺得最受感動、最想說的故事。在這個豁出去的過程中，他的心情從害

53

怕轉為堅定，因為他愈來愈明白，這是他的必經之路。

「既然我已經是一個相對天真、少了些世故、經濟上比較有餘裕的創作者，我就應該去做我這樣的創作者應該做的事，這是對我自己的交代，也是自己存在的意義。」他再三補充，從以前到現在有許多台灣導演都是如此。「不要把我形容得好像在吃什麼苦，其實我沒有，如果這樣講，我會覺得對不起別的創作者。」

非如此不可的生存意義

而拍電影十多年了，他愈發明瞭，拍電影對他來說，是一種非如此不可。

「只有透過拍片，才能活得像自己；只有透過拍片，才能感覺和世界有所連結。」鄭有傑邊思索邊說，「重點是，拍電影這個行為一直將我帶到新的精神境界，只要我一直拍下去，就會感受到自己的生命狀態在改變、在提升，更接近我該抵達的地方。就像是有了孩子後，孩子改變了我的生命狀態、我的存在意義。」

只要是在拍片現場，鄭有傑的眼神就有光。抑鬱的文青像是徹底變了人，整

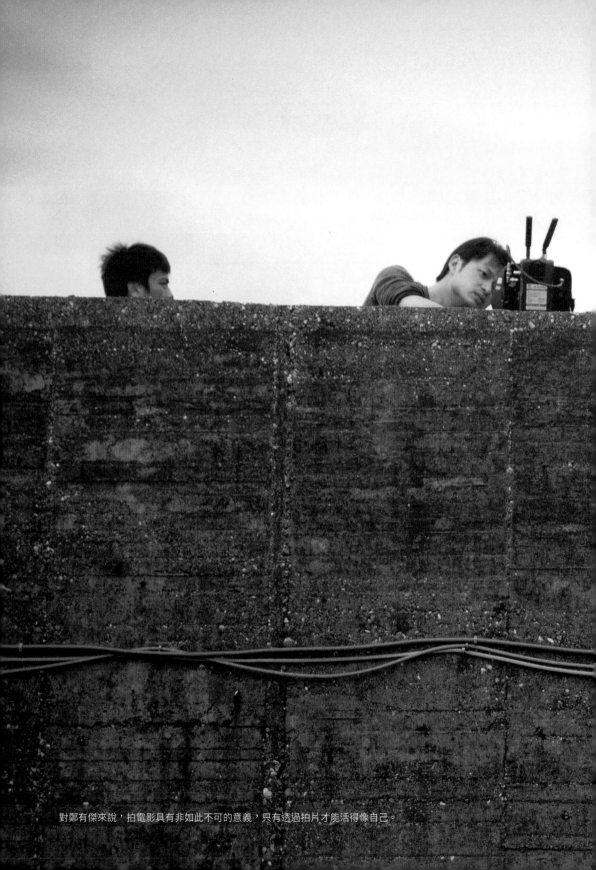

對鄭有傑來說，拍電影具有非如此不可的意義，只有透過拍片才能活得像自己。

個人彷彿終於舒展了、開朗了、昂揚了。

「雖然走在這條路上看不到前面的軌道在哪裡，每一步都是懷著信念踏出去，

雖然會怕，卻不會逃。我很享受這一切，也很慶幸我可以這樣子過活，這樣的

活法讓我隨時隨地不會有遺憾。」

只要能繼續拍電影，就是一種幸運。

他也非如此不可。

鄭有傑小檔案

一九七七年生，台大經濟系畢業。電影作品包括：《一年之初》、《陽陽》、《10＋10》之《潛規則》、《太陽的孩子》。

曾以短片《私顏》獲得台北電影節學生影展評審團特別獎，又以短片《石碇的夏天》獲得金馬獎最佳創作短片和台北電影節專業類競賽最佳劇情片，首部長片《一年之初》獲得二○○六年台北電影節百萬首獎、觀眾票選獎以及二○○六年金馬獎福爾摩沙影片獎，第二部長片《陽陽》獲得二○○九年台北電影節評審團特別獎、國際青年導演競賽觀眾票選獎第一名以及二○○九年金馬獎國際影評人費比西獎，第三部長片《太陽的孩子》獲得二○一五年台北電影節觀眾票選獎。

執導電視作品包括：《他們在前一天爆炸二部曲》、《他們在畢業前一天爆炸》、《野蓮香》、《老海人洛馬比克》，並以《他們在畢業前一天爆炸》獲得二○一一年金鐘獎迷你劇集／電視電影獎、迷你劇集／電視電影編劇獎。

► 導演

► 鄭有傑

如果你有志成為導演

● 所需能力與特質

創作影像所需的基礎能力與特質應是想像力與同理心，而且兩者相輔相成，要能夠想像別人，才會有同理心；要能夠同理別人，才會有足夠的想像力。此外，導演的英文是；director，意思是「給方向的人」，我認為導演最重要的能力也就是找到對的人、給予他們方向，讓參與的人盡可能地發揮他們的才華和美好。

● 入行機會

拍片是一種創作，沒有辦法透過創作之外的方式訓練，唯有去創作，才能夠磨練你的創作。雖然跟片是好的，因為可以觀摩別人的創作，又可以學到各種相關的知識技術，一定會有幫助，但永遠在跟片是沒有用的，傳統觀念上從場記、助導、副導一路做到導演的方式，也不能保證一個人能成為好導演。唯有靠自己不斷去創作，不斷地寫、不斷地拍，無論是大的電影還是小的電影，無論是用什麼器材拍攝。當創作出好的作品，就有機會被看見。

● 薪資水準

導演的拍片酬勞沒有既定的行情，端視如何與投資方洽談而定，不過一般仍會受到電影的規模、導演的資歷、投資方青睞的程度等因素影響。如果電影是由導演自行籌資，導演費也就涵括在投資成本中了。

一般而言，副導的月薪約為六至十萬元，若參與的是大片，工作相對繁重、難度高，月薪則約為十二萬元；助導的月薪約為四、五萬元，若參與的是大片，則約為六、七萬元；場記的月薪約為二、三萬元。根據美國勞工統計局調查，電影導演的平均年薪為十一、二萬美元（約合台幣三百五十萬元）。

● 入行前的心理準備

不要只是為了當導演而拍片，那樣的話，導演只是一個職稱而已。找到自己的信念、找到自己為何而拍，才是最重要的。

● 給有志入行者的建議

在拍片的時候，不要忘記把心打開。導演的工作就是要透過電影與人溝通，如果拍片時沒有把心打開，怎麼讓觀眾的心打開？

▶ 導演　　　　▶ 鄭有傑

筆下江山

寫出華語類型片

【編劇】

張家魯

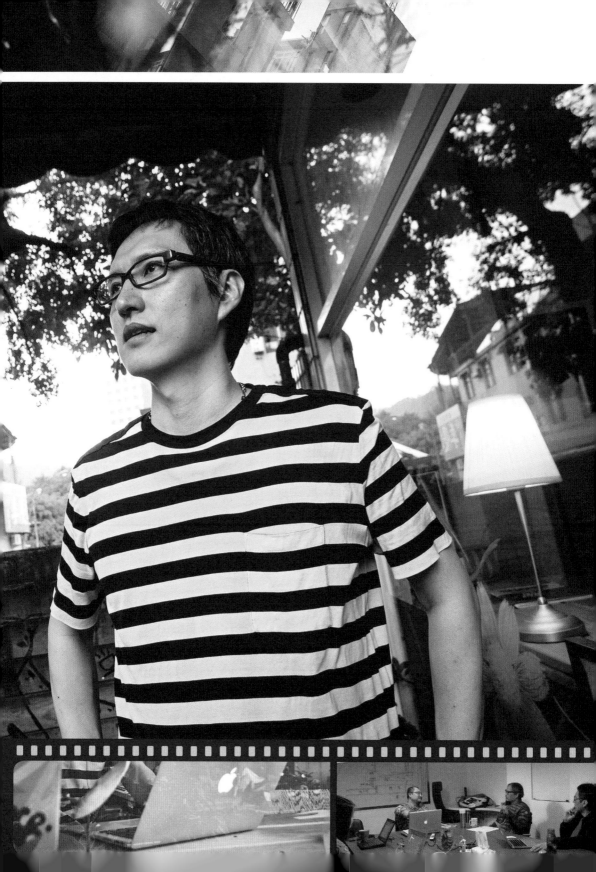

難得回台灣的休假，張家魯仍拎著電腦包前來受訪。但還沒來得及坐下，他馬上就得接一通長長的電話，一個下午，還有許多叩叩上門的即時訊息必須立刻回覆。

儘管工作繁忙造成的疲憊無法避免地輕留在臉上，張家魯卻始終輕聲徐徐、不疾不急，對每個人都可親地問候閒談、專注傾聽，聊及大小事都充滿興趣。

或許這正是優秀編劇的特質之一。

也許很難從張家魯謙遜的氣質裡察覺，但毫無疑問地，他是這十年來華語電影圈最炙手可熱的編劇之一，叫好又叫座的電影《天下無賊》、《梅蘭芳》、《風聲》、《狄仁傑之通天帝國》的劇本都是他的作品。其中，《天下無賊》在二〇〇五年獲得金馬獎最佳改編劇本，《狄仁傑之通天帝國》則廣受美國媒體好評，甚至在二〇一一年被美國《時代》雜誌評選為年度十大電影第三名，僅次於《大藝術家》與《雨果的冒險》，並形容《狄仁傑之通天帝國》既是史詩般的武俠偵探故事，也是充滿觀影喜悅的傑作，對它螺旋形的敘事手法讚譽有加。

這些年來，張家魯追隨著亦師亦友的電影導演暨監製陳國富編寫劇本，共同開鑿出華語電影的黃金時代。二〇一三年初，陳國富自創新電影公司工夫影業，張家魯則成為共同創始人並擔任創作總監。現在，張家魯不只自己下筆，還帶

► 夢想叫我起床

領十多位年輕編劇撰寫十多部劇本，希望透過培育新血、集體創作，創造優質佳作。

均衡的比例，成就一部好劇本

劇本創作是一門難以捉摸的藝術，再出色的編劇也難以保證下一部電影的成功，但張家魯卻能多年來維持常連勝佳績。問及箇中奧妙，他大方分享心得，他表示，要成就好的類型片劇本，首先要兼顧結構、節奏、人物的塑造與完整發展這三個最重要關鍵，讓它們達成均衡的比例，再適度穿插其他吸引觀眾的元素，才能真正滿足觀眾。

例如被美國媒體評為兼具奢華高雅場景、刺激武打、無瑕特效、曲折劇情與迷人角色的《狄仁傑之通天帝國》，就是最好的範例。張家魯分析：「狄仁傑第一集取得不錯的成績，跟它各方面都很均衡有關係，它不會側重武打動作場面或特效，而是在整個均衡的比例中把特效和動作場面擺進去，人物也得到完整的發展。」張家魯也進一步說明，雖然續集《狄仁傑之神都龍王》票房相當好，「但它的動作場面與特效比第一集多很多，簡單講就是玩具變多了，那反

而壓縮到角色的空間。對我來說,續集更像是一部充滿青春氣息的奇幻動作片,人文深度和精彩場面之間的均衡感就比第一集差了點。」

不過,劇本的均衡感看的不只是編劇個人寫作上的掌控,它也是依導演與製片的需求不斷修改後所得出的結果。而編劇得在種種條件限制下,想辦法讓劇本最佳化。

「當編劇,有時候會說比會寫更重要。寫劇本不像寫小說,寫小說可以靠自己一個人,寫完時就是完成了。但電影劇本永遠是個半成品,它是讓導演拿來與劇組每個部門溝通的創作藍本和工具,因此編劇必須和一整個團隊合作,才能夠讓劇本被拍好,這算是編劇的宿命吧!」張家魯說。他所經歷的創作常態是,初步完成劇本後,接下來,從籌拍到殺青,通常還要再大幅改動約百分之六十、甚至百分之八十的內容。

修改劇本總是痛苦的,但張家魯有不同的看法。「導演和編劇之間意見不合時,我通常會以導演為主,因為畢竟是導演要把電影拍出來。」除了導演之外,他甚至認為,編劇還應參考製片、武術指導、美術指導等主創人員的意見,並將大家的意見去蕪存菁、聚合收攏在同一條線上,他相信對劇本一定有幫助。

「這是我到最近的一個體悟吧!編劇的創意或技巧當然重要,更重要的是去

凝聚共識，讓所有人都能在同一個方向上往前走。而且寫類型片的劇本，常要以一人的智力去敵千百萬觀眾的智力，這是很難的，如果過程中能多吸納些想法，相對勝算會比較大。」他說。

譬如由暢銷小說改編的電影劇本《鬼吹燈之尋龍訣》，便是張家魯費時兩年、修改超過四百個稿本才完成的作品。他還記得，當劇本已修改了數百個版本、將近尾聲時，導演和美術部門為了讓整部片在視覺上更有新意，又提出了新想法，也希望編劇大幅修改。當時，導演、監製、編劇與美術部門一起坐下來開會，不時有爭辯。

不過充分溝通後，只要是能讓電影更精彩的意見，張家魯都願意理性接受。「只要能讓我把人物塑造成功、把結構抓穩、節奏算準，男女主角要在哪裡談情說愛、在哪裡和反派打鬥，我會尊重美術給的反饋和刺激。」張

張家魯（右一）認為，編劇要和整個團隊密切合作，才能使電影更精彩。（張家魯提供）

► 編劇　　　► 張家魯

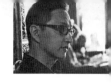

家魯從容不紊地說，語氣中聽不見抱怨。「更多人一塊投注心力，才能夠超越觀眾的想像。」這是他的敬業態度與求好心切。

願意承受焦慮與折磨的信念

然而，敬業與專業並不僅是全力配合，更在於明辨拿捏。必要時，張家魯也會堅定表達。

多年前，導演徐克拍片時，張家魯跟著劇組住在片場裡，天天幫忙改劇本。

有次徐克用ＭＳＮ聯絡張家魯時，徐克希望能改掉一個情節，「我建議他不能這麼改，因為這樣改的話，和前天拍的戲就兜不在一塊了。他不大高興地說：『那怎麼辦呢？可是我和美術、攝影都下了指令，叫他們不要準備嗎？那你負責囉？』」但張家魯還是好言相勸，對徐克說：「導演，必須做決定的還是你，我基於我的專業提出一個看法。」最後徐克只用ＭＳＮ回了：「好。不說了。」

就下線了。「那等於是掛我電話的意思，」張家魯笑說，「不過後來……我還是去了現場，發現老爺還是回到原來的劇本，我就安心了，至少我在我的位子上發揮了應盡的職責。」

▶ 夢想叫我起床

而在被各種複雜因素影響後，終歸還是要有耐力走完可能長達數年的修改歷程，直至劇本真正完成的那一天。陳國富過去受訪時，曾談到張家魯能夠成為成功編劇的原因：「有天性，有訓練，有他的人格特質、心理素質。有些劇本像最早的《狄仁傑》或《梅蘭芳》，都不知道寫了多少稿，經常會全盤推翻重來，就是他能扛得住。所以我覺得，一個專業的電影編劇接受的考驗不見得是個人才分，而是願意為電影做出多大犧牲，這個最重要。這些年來，他如果想掙更多錢，應該去寫電視劇本什麼的，但他沒有，他願意承受創作過程中反覆的焦慮，甚至被折磨，這需要一點信念，也清楚成就感來自何處。」

與張家魯共事多年、也曾與張家魯合寫多部劇本的導演程孝澤從旁觀察到，張家魯並非將編劇當成工作，而是真心喜歡，充滿自發性的熱情。同時，張家魯的自律程度比別人高，做的研究、下的工夫也總是比別人深。「陳導的要求常到嚴苛的地步，收到陳導改過劇本的意見，我常會一天吃不下飯。我以前就會和魯哥聊，他說：『唉，正常啦。以前收到陳導的意見，都會很想轉行當計程車司機。』」程孝澤笑說，「所以我常想，那麼多年來，他要有怎樣的心理素質去承擔這麼嚴苛的老闆的挑剔，每一稿每一稿這樣打回來，過程中還能興致勃勃往下創作？到今天他寫的劇本這麼成功，支持他的第一個肯定是他喜歡

編劇創作，第二個應該是他寫的劇本被拍出來後有很多都很成功。」

多一份偏執，故事就會因此展開

談到角色的塑造與發展，張家魯認為：「所有的人物如果要成為主角，他總會比你在生活中所認識的朋友或我們自己更多了一份堅持或偏執。這個偏執，可以讓他在碰到狀況時繼續往前走，故事就會因而展開。」聽他剖析角色的性格與人生際遇，彷彿也在聽他描述著自己。

張家魯的真實人生，就如同劇本般起伏跌宕、救贖人心。曾經，他寫劇本寫到養不活自己，更曾寫過許多劇本都無緣開拍，但他對電影的熱愛，加上比別人多一份偏執，使一度走不下去的編劇路再次展開，夢想因而實現。

張家魯對於寫劇本的興趣是在大學時期啟蒙的。當時的他對自己所念的社會學系一點興趣也沒有，於是將大把青春投注在視聽社、話劇社裡。當時台灣小劇場運動正蓬勃，張家魯不但寫舞台劇劇本、導戲、演出，還在校外參與蘭陵劇坊、優劇場等知名劇團。「記得當時是八○年代末、九○年代初吧，台灣的小劇場正是風雲際會，劇場是很有效的表現途徑，來看的人多，也和社會運動

▶ 夢想叫我起床

結合在一塊。那時的文藝青年不是寫小說、做小劇場，就是拍短片。」張家魯

描述著他當年如何和電影發生關係。

累積許多寫舞台劇劇本的經驗後，張家魯當完兵，就開始嘗試寫他的第一部

電影劇本，沒想到第一次就得了新聞局的優良劇本獎，當時他才確切感覺

到，自己應該是有一點天分的。「那時我覺得這個事情（以編劇為職業）好像

可以幹了，好像不這麼難，想試試看，就做了。」張家魯記得，當時他向家人

表明，父母也願意支持，但希望他先考取公務員資格、鋪好退路，張家魯也同

意，很快就考取了。

得到優良劇本獎後，機會真的因此找上門。一九九五年，知名軍教片《報告

班長》正要籌拍續集，劇組人員看到張家魯的得獎劇本寫得好，碰面聊過後就

邀他寫劇本。張家魯回憶，其實當時的電影界涇渭分明，創造台灣電影新浪潮

的新電影人與過往的老電影人各自有其班底，但他不在意。「我覺得行啊！我

就想做電影，各種形式的參與都可以。」於是，他接連為《報告班長》的兩部

續集撰寫劇本。那段期間，張家魯還做過場記，認真地以各種方式了解實際的

電影製作。

為了生活，不得不上班

不過，即使很快就如願入行，張家魯很快就發現，當電影編劇，日子真的很難過。原來，為了壓低劇本費，不少電影劇組會特意找新人寫劇本，而張家魯也抱持著有機會就把握、不要在乎報酬的心態，有工作上門就寫，心想即使錢少，也可以多結識影圈的朋友。

如此專職寫劇本寫了兩年，由於稿酬本來就不高，還經常被拖欠，甚至沒給，因此曾有半年期間，他總共只有兩萬四千元的收入。

「其實那時候一直有人找我寫劇本，但寫了不一定拿得到錢，或只能拿到一半，甚至不到一半的錢。我想這麼弄下去的話還得跟家裡伸手拿錢。我的性格上就覺得過不去、很焦慮。眼看這種狀況不對勁，實在覺得做不下去了，就決定去上班。」張家魯說，在那段期間，他做過《新新聞》周刊編輯、電視台企畫，最後還是選擇進入行政院新聞局當公務員，再想辦法利用餘暇寫劇本。

張家魯細數，當時，一九九五到九九年的國片票房只占台灣總票房的百分之一點四六至零點四四，低到不可思議。「我是比較順勢而為的人，當整個情勢不好，我願意先蹲後跳，雖然可能我最好的二十六歲到三十一歲這段期間都在

當公務員，但我看到太多人硬著去對抗整個大環境，把自己消耗殆盡，最後退出這一行。我寧可先找地方待著，準備自己，有機會再抓住。」雖然也感到缺憾，但張家魯明白，這是他終究會做的選擇。

但將近三十歲的他始終沒忘記電影，便報考了台北藝術大學戲劇研究所。沒想到這個決定翻轉了張家魯的人生。因為在北藝大，張家魯遇上了他的伯樂陳國富，這場不在預期中的相識，成為人生中最美好的意外。

原來張家魯入學那一年，陳國富第一次在北藝大戲劇研究所開課。「他的要求很嚴格，說話又滿直接、滿傷人的，他會和學生說：『你這個狀態啊，根本不適合幹這一行。』或是『你永遠只能做半個編劇。』」張家魯笑著形容。然而那公認最嚴屬的老師、只有少數學生敢選修的課程，張家魯卻一點也不怕，被罵過「只能做半個編劇」的他，前前後後跟著陳國富修了兩年的課。

脫離舒適圈，找回原有的堅持

將要畢業時，張家魯遭逢父喪。人生的變化觸動了他，讓他想要再試一次，看看自己到底有沒有當編劇的可能，於是開始洽談電視劇本的撰寫。不過一接

► 編劇　　　► 張家魯

觸到自己最喜歡的編劇工作，張家魯就極為強烈地感受到：「公務員工作對我來講，真是再也沒有吸引力了！」沒想到陳國富就在那時開口問張家魯，願不願意跟著他一起工作、做編劇？

當時，美商索尼哥倫比亞電影公司看好華語電影的創作能力與市場，於是在香港成立亞洲區製作部，陳國富受僱擔任製作總監，負責製作多部高品質的華語電影，希望能行銷亞洲、甚至歐美，讓兩岸三地電影人都一時振奮。

但張家魯是更加務實審慎的，年輕時的勇於嘗試，使他深切了解台灣電影產業的病灶，他再也不想用奮不顧身換來無以為繼，「靜下來想一想，台灣電影那時候的整體狀況還是很糟，開玩笑講，陳導邀我回來幹編劇，到底是在幫我還是害我？哈、哈。再來就是家裡頭肯定會反彈，而且那時我已經準備結婚了，這些都影響到我的判斷。」張家魯決定以兼職方式為陳國富寫劇本，直到有次事件，才將他一棒打醒。

那時張家魯隸屬於新聞局視聽資料處，每當有行政院長將卸任，他就要負責將行政院長的生平、政績和影像紀錄加以編寫剪輯，製作成影片。有一次，在張家魯將製作完成的影片交上去後，忽然接到電話，要科長和張家魯趕快去局長室。一向很照顧張家魯的科長還興奮猜想，應該是帶子做得很好，局長要當

面誇獎。沒想到，新聞局長竟是將影片從頭到尾放出來，還邊看邊指著他和科長叨罵：「你們覺得這樣做對嗎？你們覺得這樣的剪接點合適嗎？你們都沒有一點電影的概念嗎？……」

時真的整個人就暈了。我心裡想，談電影，我絕對比你這個外行局長懂兩百倍，我那「簡單講，他就是說我在交差，沒用心做，根本不懂什麼是電影手法。我那

問題在於，他講的每一個點其實都對。」

張家魯才驚覺，多年下來，原來自己已逐漸變為自己最憎惡的模樣卻不自知。「在過程中，我已經放棄原則和堅持，只想把工作交差。那我真的不能再繼續待下去，否則我已經看到往後二十年、三十年的我是什麼樣子了。」

於是他心一決，把新聞局的鐵飯碗給辭了。由於家裡人多是以公教為職，媽媽還為此擔心得一個人躲到陽台偷哭。不過當時的女朋友、現在的老婆則毫不遲疑地支

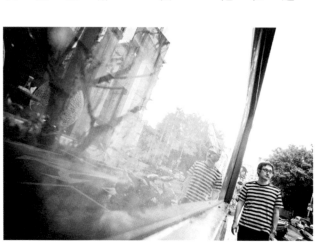

張家魯對電影的熱愛與偏執，讓他實現了編劇的夢想。

► 編劇　　　► 張家魯

持他，讓他感動不已，也由衷感激。「在我決定要去做電影的時候，她完全沒有猶豫過，我到現在還是很謝謝她。」

內化的經驗讓故事更顯精彩與透徹

好不容易重新拾起筆、專職寫劇本，但持續不到一年，索尼哥倫比亞電影公司決定裁撤亞洲區製作部，因為獲利不如預期。

「我的心情……還算穩定。雖然如此，陳導每個月還是給我薪水，我就在他的南方電影公司繼續幫他寫劇本。但我知道他是靠自己的積蓄在支持，連跟他很久的助理都遣散了，公司只剩我和他。」即使未來仍有許多未知數，張家魯既然選擇再走上電影路，就不會沒想過這一步。然而這次，他清楚自己有多幸運，能這樣領固定薪水、無後顧之憂地寫劇本，他只想好好把握珍惜。

當時，陳國富決定著眼兩岸三地未來最大的中國大陸電影市場，便常飛到北京和當地的電影公司、製片、導演洽談並討論劇本，張家魯也因此常要台北、北京兩地飛。後來乾脆在北京租了間公寓，兩個大男人在一個屋簷下過了兩年的同居生活。

▶ 夢想叫我起床

「有一天我在家裡敲電腦、弄劇本，他準備要出門開會。在門口綁鞋帶時，他忽然抬頭看我，指著我說：『欸，好像是生產線的員工。』然後指著自己：『我呢，就像個業務。』我到現在還是印象很深刻。」那段在異地打拚共苦的歲月和革命情感，張家魯至今難忘。

張家魯在中國大陸上映的第一部作品《天下無賊》，便是在那段克勤克儉的時光裡寫成的。不但創下了人民幣破億的超高票房，更使觀眾驚豔非常，原來在華語電影圈裡，竟有編劇能寫出那樣高潮迭起又打動人心的商業片劇本。

其實當時，取材自同名短篇小說的改編劇本交到張家魯手上時，已經經過兩位編劇之手。然而導演馮小剛還是不滿意，擔任這部片的監製陳國富便將劇本傳給張家魯看，請他提出一頁的修改建議。馮小剛看過張家魯寫的修改建議後，就決定請他下筆修改。

張家魯修完一稿後，馮小剛又把張家魯請到北京，兩人就住在同一家旅館正對面的房間。張家魯每天早上醒了就寫，馮小剛中午醒了再看，下午兩人一起討論，晚上張家魯再改再寫。連續一個月，天天這樣綿密地織著故事的網。

「馮小剛導演是很喜歡聊的人，我們經常花大量時間聊劇本或聊天，不一定是針對劇本聊，各方面都聊，聊朋友、聊時事、聊最近北京的變化啦，過程中

► 編劇　　► 張家魯

才會帶到一些劇本的事，他可能希望營造相對放鬆的氣氛吧！」張家魯形容兩人共同創作、相互激盪的方式。他說，馮小剛原本就是個優秀的編劇，撰寫台詞的功力深厚，更擅長以語言趣味為主要表現形式的情境喜劇。但寫《天下無賊》時，馮小剛希望跳脫他過去的作品路線，往更類型化的方向嘗試。

於是張家魯大筆一揮，將劇本的結構與節奏提挈出來，為電影增添許多張力與觀影快感。他說明：「我和陳導幫忙看整個劇本的架構，然後我繼續調整節奏；我調整的不是這邊人物該怎麼講話，而是前面已經聊天聊太久了，需要提一下勁，或者需要有動作戲出來，這樣的東西對馮導來說也比較新鮮、有用。」

其實對商業片結構與節奏的瞭若指掌，正是張家魯的強項。別人分析的是奇士勞斯基的大師作品，張家魯卻是將他認為最好看的成龍電影《奇蹟》拿出來徹底拆解，精算每一場戲的時間、占比、文戲和武戲的穿插排列……，以量化的方式深究、歸納出優秀商業片的精彩之道。

既是好奇，也有興趣，多年來張家魯便是這樣摸索出類型電影的成功脈絡。到現在，估算節奏的習慣早已內化，即使休閒時看電影，每看到劇情轉折處，他也忍不住抬手看錶，看看它出現的時間點是否和自己預估的吻合。

而光是看劇本的字數，張家魯也能估出將拍出來的時間長度、劇本是否該增

減。他篤定地說：「有人會看劇本的頁數、場次，但我覺得不如看字數來得更精準，一個劇本三萬五千字上下，算是一個基準點。若是動作片，打一場戲約十分鐘，那麼劇本最好能縮減到三萬字，甚至兩萬七、八千字，而且還可能會拍不完。若是以對白為主的文藝片、浪漫喜劇或情境喜劇，也許可以寫到四萬字，但如果超過四萬五千字就太長了。這些是我的經驗告訴我的。」

也就是說，早在寫劇本時，張家魯就設想好整部片和每場戲的時間，並修整出最適宜的劇本字數，如此一來，便能盡量避免拍太長又剪掉的不必要浪費，幫導演省力、為製片省錢。最重要的是，輔助導演充分運用僅有的一百二十分鐘，將故事說得透徹、精彩、動人。

推巨石上山的痛苦

在連續長達四個小時的訪問裡，張家魯過人的耐性顯露無遺。他一口大氣都沒喘，一點疲態都不露，用字永遠得體有禮，語氣一貫溫文不火。但如此絲毫不帶給他人負面情緒的張家魯，卻因為創作劇本，內心長期承受著極大壓力。

「編劇的焦慮很簡單，每天打開電腦、看到空白頁面時，其實就處在一種焦

慮狀態。」張家魯描述，寫劇本時，一般得花四、五個小時甚至更長的時間進入狀態，然後就可以寫得比較順利。但如果真的遇到寫作瓶頸，就不是能夠輕易解決的了。通常張家魯會看遍各種資料、書籍、電影來尋找靈感，但假如耗費了三、四天還是什麼都寫不出來，自律的他就會採取一種把自己逼上絕境的手段——主動發 e-mail 給導演、監製，告訴他們：「我已經想到點子了，預計三天後交稿。」好強迫自己非擠出東西不可。

「寫不出來的時候，每次都很想死，但真的為這去死的話，就覺得太好笑了。」張家魯以開玩笑的口吻說。然而明白箇中甘苦的人都知道，所謂「想死」並不是誇飾。「旁人甚至包括我老婆都會覺得我很無聊，剛開始我還會跟老婆傾吐我的焦慮，到後來她都不想理我，因為對她來講，反正到最後我總會寫出來，每次都得痛苦一回，那麼安慰又有什麼用？就像希臘神話裡薛西弗斯得一再推大石頭上山的過程，每天都要重來一遍。」

最嚴重的時期，張家魯曾寫到有輕度憂鬱症，身體也不聽使喚，譬如早上起床後，手指經常會僵硬得怎麼都彎不起來，無法打字工作。「去看中醫、西醫，都說是和我的心理狀態有關，要我別想那麼多、放輕鬆，但是這樣等於叫我放棄這個工作。」說到這裡，張家魯描述的聲線仍平靜到只有心中一嘆。

出於對劇本的興趣與好奇，讓張家魯對於電影時間和節奏的掌握格外精準。（張家魯提供）

他明白，編劇的工作本質即是如此，在創作過程中，沒有任何人能夠真正分攤痛苦，也沒有任何人能夠真正給予幫助，只能靠自己一步步熬過創作幽谷。

這條路走來孤寂，更需要加倍堅強的意志力。但他不輕言放棄，也不肯降低對自己的極高要求，總日日夜夜孜孜矻矻。

所幸，他的真實人生不若薛西弗斯般徒勞。努力加上時間所回報他的，是最香醇的果實。

這些年來，他不僅已成為華語電影圈首屈一指的編劇，而且更進一步擔任電影監製。二〇一三年受邀與李安、李冰冰等六位重量級電影人共同擔任第五十屆金馬獎評審團決審委員。他還記得，當第一天和其他決審委員一起搭飯店貨梯、走專用通道、坐上廂型車到電影院看入圍影片，一切都讓他感到如夢似幻。「我一上廂型車，發現車上前座已經坐了李安，一整個不真實的感覺。」

而這部主角個性執著、甘為所愛的電影承受無數折磨的傳記劇本，還在張家魯手上繼續寫著。

經過多年的努力，張家魯已成為華語電影圈首屈一指的編劇。

► 夢想叫我起床

張家魯小檔案

一九七〇年生，政治大學社會學系、台北藝術大學戲劇研究所畢業。

一九九五年入行，重要編劇作品包括：《天下無賊》、《心中有鬼》、《梅蘭芳》、《風聲》、《狄仁傑之通天帝國》、《轉山》、《太極1從零開始》、《太極2英雄崛起》、《狄仁傑之神都龍王》、《鬼吹燈之尋龍訣》等。

二〇〇五年以《天下無賊》獲得金馬獎最佳改編劇本，並曾八度獲得新聞局優良電影劇本獎。二〇〇七年並以短篇小說《恐怖份子》獲得時報文學獎短篇小說評審獎。

如果你有志成為編劇

● 所需能力與特質

身為編劇，要有基本的文字技巧，也要累積閱讀與觀影經驗。特質上需有和自己相處的能力，也要具備良好的表達與溝通能力，雖然兩者很難並存，確實是編劇需兼備的。

● 入行機會

想成為電影編劇，參加劇本比賽是一個入行管道，它可以讓業界在短時間內就看到你。有了獎項的認可，作為新人要去洽談、爭取，相對會容易些。

參加比賽之外也要不斷地寫。但若只是自己埋頭寫劇本，拍成機率相對低，最好先進入心儀的電影團隊，參與實際的工作，和團隊熟悉後再拿出自己的劇本。劇本會不會被拍成，不見得是劇本好壞的問題，而是劇本是否適合執行，以及是否符合需求。若實際參與過電影工作，下筆將更貼近拍片實際考量和電影團隊需求，合作的可能性會變大。

● 薪資水準

在電影圈，編劇的酬勞差異較大。新人編劇剛入行時，如果劇本被買下，二十萬元是相對合理的價格，當然也可能更低，甚至要有收不到錢的心理準備。然而若創造出好成

績，酬勞也會隨之而上。不過在台灣，一百萬元大概是上限，要突破比較困難。

美國編劇工會最新簽訂的基礎協議規定，若是成本高於五百萬美元的電影，要買下原創劇本至少須付給編劇近十萬美元（約合台幣三百萬元）；要買下改編劇本，至少須付給編劇約八萬兩千美元（約合台幣兩百五十萬元）。若是成本低於五百萬美元的電影，買下原創劇本則至少須付給編劇約四萬九千美元（約合台幣一百五十萬元）；買下改編劇本，至少須付給編劇近四萬美元（約合台幣一百二十萬元）。如需改寫或潤飾，費用另計。

此外，根據美國勞工統計局調查，在藝術與娛樂產業，編劇的平均年薪為九萬三千美元（約合台幣兩百八十萬元）。

● 入行前的心理準備

編劇工作具有獨立幹活的特性，所以當整個情勢不好時，與其把自己消耗殆盡、最後退出這行，不如先找其他工作待著，要懂得先蹲後跳，將自己準備好，有機會再出手。

● 給有志入行者的建議

兩岸三地的電影學院教育裡，都會教導學生「作者獨尊」，於是大家的目標就是當導演，而不願在技術本位深耕積累，這其實是華語片在很多方面無法進步的障礙。在國外，電影人只要擁有專業技術，就能得到很高的尊重與待遇，讓電影人更願意在同個專業位子長期深耕。雖然我們的環境沒這麼成熟，但以這樣的心情看待自己很重要。

追求電影極致之美

二〇一五年五月，坎城，全世界頂尖電影人雲集競技的殿堂。《刺客聶隱娘》的美術指導黃文英帶著純善的微笑，與導演侯孝賢、演員舒淇、張震、攝影指導李屏賓和編劇朱天文，一同榮耀地走上坎城影展的紅地毯。

一百零五分鐘後，電影首映完畢，滿堂熱烈掌聲長達十幾分鐘不歇。

來自世界各國的媒體、影評、電影人，一致迷醉在黃文英從歷史考據中砌建而出、絕美到不可思議的唐代世界裡，他們屏息、凝望、佩服，無異議給予這部電影的美術表現極致讚譽。

《紐約時報》篤定地寫道，《刺客聶隱娘》無疑是坎城影展最美的電影，「一部鬱鬱蔥蔥如畫般的武俠片」。法國《解放報》形容，《刺客聶隱娘》對色彩與材質極度敏銳，對細節吹毛求疵，創造了「瑰麗、神祕、如閃電般的古中國」。法國《世界報》則將這部電影譽為「精雕細琢的上帝恩賜」，並讚嘆片中「宛如是為了引領我們進入夢境而創造的」布景和服飾，以及「將顏料推到極致的用色。美國《綜藝》電影雜誌的影評甚至特別指出：「《刺客聶隱娘》重建了九世紀的魏博（唐代地名），美得驚人，開啟了如畫般的世界……。在台灣搭設的內景也同樣生動，這些三都要歸功於黃文英所製作的精美戲服，以及如強迫症般充滿細節的設計。」

夢想叫我起床

《刺客聶隱娘》卓絕中西的美術表現，是黃文英以十五年的工夫慢火熬煉出來的成果。不過，在又創造了一個讓人難以忘懷的藝術品之後，黃文英並不喜形自得，只是從容淡笑。「絕美應該是很多人的功勞吧！」她真誠地說，氣質和煦溫暖。

曾獲得金馬獎最佳美術設計、金馬獎最佳造型設計、並兩度獲得亞太影展最佳美術指導的黃文英是台灣罕有的頂尖美術人才，相較於兩岸三地的知名美術指導，她一向低調，鋒芒內斂。她曾赴美攻讀戲劇製作與美術設計，也在紐約工作數年，從事百老匯劇場、電視與電影的美術設計和服裝設計。一九九四年後，開始與侯孝賢導演長期合作，創作出《好男好女》、《南國再見，南國》、《海上花》、《千禧曼波》、《最好的時光》、《刺客聶隱娘》等美如詩畫的作品。

除了侯孝賢，黃文英也受到另一位國際級大導演馬丁‧史柯西斯重用。原來，馬丁‧史柯西斯看過侯孝賢的每一部電影，也熟知黃文英的美術功力，來台拍攝電影《沉默》時，便請黃文英擔任美術總指導，負責招募與領導全由台灣人組成、共五十多位成員的美術、陳設、道具團隊，並僅從屬於曾經三度獲得奧斯卡金像獎且長年與馬丁‧史科西斯合作的美術總監丹泰‧費雷提（Dante Ferretti），是劇組中職務最高的台灣人。

目標就是讓片中場景絕對寫實

其實早在一九九八年，黃文英為電影《海上花》打造的場景與服裝，就驚豔地收服了國內外眾多電影人與影迷。她以絕對寫實為目標，深具說服力地還原了清末上海英租界弄堂房子裡的富錦頹麗、雲裳翠簪，也重現現代難以想像的清代美學，令人驚嘆連連。

為了讓片中場景更逼近真實，黃文英盡可能採用清代流傳至今的古董作為陳設。她走遍上海、南京、北京的古董店與跳蚤市場，採購符合片中時代與角色性格的菸榻床、油燈、萬曆櫃、碗碟、鴉片菸斗、菸刀、髮簪等大大小小的物件，若找不著合適的，她特別向古董收藏家商借，因為她曉得，古董器物能夠呈現出的質地與工藝是難以取代的。

至於無法取得古董的品項，黃文英則想辦法以各種方式還原，例如一百二十六套女裝、九十套男裝、一百四十六雙繡花鞋和弓鞋，以及繡花帳簾上的刺繡，便是她到處尋找採買清代的古董繡片，再參考古董繡片上的圖樣所設計而成。

然而，清代的刺繡圖樣還得要有懂得清代刺繡工法的師傅才繡得出來，但清代的二十四種繡法大多已失傳，於是黃文英在台灣、香港、大陸不斷打聽尋訪，

◄ 夢想叫我起床

終於在北京找到懂得幾種清代繡法的北京劇裝廠和梨園劇裝廠，請他們以手工縫製兩百套服裝。

此外，黃文英也探訪上海，參照十九世紀老式里弄住宅的實際結構、比例、建材，在楊梅蓋出上海特有的石庫門房子作為拍攝場景。而屋內陳設也是件件考究費工，像是片中的所有窗門，便是黃文英參考清代資料所設計，設計圖完成後，先交由北越的仿古家具廠製作雕刻，再將一百八十片木雕花窗運回台灣，邀請得過薪傳獎的漆畫名家吳清賢為每片窗門一一上色。

因為黃文英對每個物件的講究與鋪排，演員們身處其中，自然就活生生了起來，而觀眾更是得以如身歷其境般，輕易就進入昏黃油燈光下的清代繁華世界。

《刺客聶隱娘》的道具間裡擺滿了各種仿唐的器物。

對各種小細節的吹毛求疵，都是為了讓場景逼近真實，小至髮簪、鬍鬚都不能馬虎。

▶ 美術　　　　▶ 黃文英

電影美術如做學問

過去三十年來，受限於人才、技術等產業因素，台灣幾乎不會有導演選擇拍古裝片。然而，《海上花》在電影美術上的巨大突破使侯孝賢確信，有了黃文英這位優秀的美術指導，未來他能更從心所欲地拍攝難度更高的題材。當一九八八年拍完《海上花》，侯孝賢馬上告訴黃文英，要開始籌備他大學時期便嚮往要拍的唐代傳奇《刺客聶隱娘》。

於是，黃文英開始了長達十七年的投入不鏾，孜孜矻矻。

但是，該如何再現距今已經一千兩百年的唐代？黃文英的第一步既不是尋找靈感，也不是任憑自己的喜好設定風格，而是老老實實地熟讀劇本，然後就像做學問般既廣且深地研究。「做電影美術要先熟讀劇本，才能夠根據劇本的時代背景和人物的社會地位研讀大量的資料，也才會知道應該往哪些方向找出相關圖像和文字資料。」黃文英認為，在著手為每部電影設計之前，這是最首要的功課。

為了深入了解《刺客聶隱娘》故事發生的時代——中唐，黃文英讀了《新唐書》、《舊唐書》和《資治通鑑》等史書，也研究唐代的社會史、生活史、婦

女史和家庭史。由於認為魏晉南北朝、隋朝也影響了唐朝，於是她連前朝的相關書籍也一併研讀。

黃文英強調，在研究過程中，必須留心辨別所參考資料是否為第一手。「唐代最好的第一手資料在哪？真的留下來的唐代古物就只有在日本奈良的正倉院，再來才是唐代畫家留下來的畫。」她說。由於正倉院每年僅在十一月展出部分館藏，因此她每年都會造訪日本，細密觀察在唐代以遣唐使船運至日本的織品、服飾、家具、文具、餐具、樂器等，以真正的唐代古物作為依據，設計片中的服裝和生活器物。

此外，黃文英花了半年時間，天天都到故宮博物院的圖書館，研究典藏於故宮和各國博物館中的唐代畫作與相關圖文資料。包括唐代知名畫家張萱的《搗練圖》、《虢國夫人遊春圖》，周昉的《簪花仕女圖》、閻立本的《步輦圖》，後來都成為她設計服裝、髮式、妝容時的重要參考，也影響她設計出片中由紅、金、黑交織而成的主色調，更使整部電影穠麗典雅得如同唐代古畫。

而為了讓自己更能理解和捕捉吸納了亞洲各國文化的大唐，黃文英連曾影響唐、曾受唐影響的國度都親自踏上。她走訪了烏茲別克、土耳其、印度、日本、韓國、泰國、越南，讓自己沐浴在異文化中，同時物色適合的布料與道具。像

在唐代名為西突厥的烏茲別克，她見著了美妙的胡旋舞，也看到當地人至今仍常坐臥於唐代的家具（大榻）之上宴飲彈唱、戶外乘涼，彷彿古時唐人生活躍然眼前，讓她更能掌握唐代生活的形貌。

如此認真，是因為她知道，設計服裝、場景時，有時不免是很直覺的。因此，自己平時的涉獵和積累將影響甚深。

「有時候就是這樣，吸收了，視野就會變得不同，花了時間做，終將在作品上看到。」她瞭然於心地說。

定裝時，黃文英反覆審視演員的服裝、髮型、頭飾等細節。

► 夢想叫我起床

黃文英會將美術團隊繪製的氛圍圖等圖像資料，存在 iPad 中，以便隨時確認。

講究細節才能掌握味道

她也相信，想要更深刻地呈現唐代，除了既廣且深的研究，還必須在執行時更重視細節。「其實每個人的能力都差不多，人與人之間的差異往往在這些細微的講究，真的失之毫釐、差之千里。」

聽似尋常，但黃文英在手中落實，每項細節變成浩大工程。光看她儲存於 iPad 中的氛圍圖和為各角色設計的服裝圖、髮式圖、妝容圖，就令人詫異，因為每一張都是以毛筆描摹、如古畫般精細的畫作，而且多達數百張。

例如其中一張氛圍圖，是美術團隊以工筆描繪的春日節慶場景——唐人們在戶外擺上長桌、帳幔屏風，歡快宴飲，還有舞者迴旋、樂師助奏，不遠處，也有人群騎馬擊鞠。這作為製作場景前參考之用的氛圍圖不僅布局精巧，也將道具型式、服裝款式、布料圖騰、人物神態都繪入其中，鉅細靡遺。至於髮式

▶ 美術　　▶ 黃文英

圖也是細密巧妙，不僅將每個角色的所有髮型完整地一張張畫出來，在黃文英的要求下，甚至連繁複髮髻上的每一綹髮絲來自哪裡、歸向何方，都必須畫得一清二楚且合乎邏輯。

而在《刺客聶隱娘》的搭景現場裡，也可以看到美術組的繪圖師參酌唐代畫作，一筆一筆地細膩畫馬、繪牡丹，只為了裝飾將出現在遙遠背景的屏風；在梳化間的定裝現場，也可看到化妝師、髮型師謹慎專注地為一位僅有幾句官樣台詞的老臣梳頭、黏鬍鬚，著裝完成後，只見導演侯孝賢前前後後反覆端詳許久，才終於指著演員的鬢角與黃文英商量後說：「那邊的長度不錯，這邊只要放長大概零點五公分就OK。」

甚至細微如布料反映的光澤和服裝的縫線，黃文英也絕不輕忽。「尼龍是

在《刺客聶隱娘》片場常可見到美術組的繪圖師工筆描繪著。

▶ 夢想叫我起床

一九六〇年代才發明的，在那以前的布料都是用天然纖維，所以布料的反光會看起來不一樣。」倉庫裡，黃文英指著一捲捲特別在京都訂製、依唐草紋樣新紡的織錦，說明必須採用天然纖維的理由。而且，因為唐代的手工織布機所能織出的布料幅寬較窄，和幅寬較長的現代布料明顯不同，因此訂製布料也全是依唐代布料的幅寬製作。此外，為了不讓服裝顯露出任何一絲現代痕跡，她堅持將每件戲服都交給裁縫師傅手工縫製，如此一來，一件戲服往往要兩、三個月才能手縫完成。

「不管是服裝、場景或道具，對質感、比例這些細節一不講究的話，整個味道就會跑掉。」黃文英有再三琢磨也不得煩的道理。「如果小地方不好，整體也不會好啊！而且往往最容易忽略、最容易穿幫的都是小細節、次要角色，所以反而要更加講究。」

除了以造型反映人物內在，黃文英也透過服裝細節更深入地刻劃角色。例如來自西域、精通咒術的角色空空兒的服裝，便別具一格地以水為意象，在半透明的黑紗長袍上疊繡了七、八種購自烏茲別克的細麻和兔毛，拼接成不規則的漩渦紋。為此，黃文英必須與裁縫師傅一起將細麻裁剪、鋪排成變幻多端的漩渦圖騰，再一一用針固定布片位置，然後以細金線初步縫過，光是如此就得花

藉由服裝細節，黃文英細膩地刻劃角色。

《刺客聶隱娘》中嘉誠公主的赭紅色外袍，繡著繁複華美的刺繡紋樣，暗喻了角色的心境。

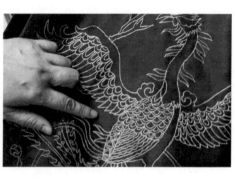

七天。之後，裁縫師得再花兩個月才能將整件長袍繡製完成，難度極高。

雖然在電影剪接完成後，這件長袍僅在大銀幕上一晃而過，但用心的設計與手工，剎時間為角色渲染出詭怪奇譎、玄虛莫測的氣質。苦工並不白費。

也由於和侯導拍片，事前永遠不會得知景框將擺在何處，因此黃文英一貫的原則是，不論導演會不會拍到、觀眾看不看得清楚、會不會被剪掉，事不分大小，一概以高標準精雕細鏤。

像是片中角色嘉誠公主的服裝，有件赭紅色外袍的下襬做工繁複地繡著兩隻青鸞在牡丹花叢間躍舞，那圖樣正是片中寓意深長的青鸞舞鏡故事，也暗喻了嘉誠公主的心境。為了說明，黃文英拿出一大張勾勒著相同圖樣的宣紙：「要繡這個圖樣，就要畫一張一比一比例的手稿，讓刺繡師傅去繡。這張手稿只是衣襬的其中一片，整件衣服需要繡八

▶ 夢想叫我起床

片，就要畫八張。」

整部電影多達近兩千件的戲服、鞋履、配件和頭飾便是在細活慢工下，以數年的時光，滴滴點點，逐一完成。

而唐代盛世的氣習也就在這些精巧細密中，蔓延開來。

時刻開展自己的眼界

言談之間，黃文英數度提及「眼界」之於電影美術工作的重要。而她能將電影美術做出高度和厚度的眼界與功力，則多是在美國求學與工作期間所開展練就的。

其實，黃文英從小就愛塗鴉，對美的事物特別敏感，但大學畢業前從未想過以美為職志。先是按著聯考成績讀了清大中文系，卻意外受中文系裡的戲曲課吸引，對戲劇產生興趣，也受清大客座教授、旅美歷史學家王伊同影響，認知到既然想在戲劇領域深入研究，就應出國進修。於是她下定決心，在大學畢業一年後赴美攻讀戲劇。

她先是在美國匹茲堡大學戲劇學院攻讀戲劇製作。「它的課程內容是訓練學

► 美術

► 黃文英

生當製作人，所以包括導演、表演、燈光、舞台、服裝、聲音，每個領域都要學，要學生一畢業就馬上準備好。」黃文英說。

當時，為了領到獎學金，她每週必須完成二十小時的助教工作，於是被派到服裝間和布景間的她，經常要畫好幾層樓高的劇場布景，或在服裝間裡負責打版、車縫，這讓原本連縫紉機上的針線都不會穿的她，竟練就了只要有圖就能以立體剪裁縫製出細緻服裝的好手藝，也意外發現自己很喜歡設計。

在匹茲堡大學那三年，黃文英覺得學到最多的，是每年暑假爭取到在「三河莎士比亞藝術節」實習，跟著業界的優秀舞台設計師、服裝設計師和燈光設計師一起製作舞台劇與歌劇。三年下來，如同師徒制般觀摩並扎實製作了九齣劇。

其中，看到服裝設計師如何處理布料以及如何和打版師、立裁師溝通，尤其讓她感到獲益良多。

但在實習過程中，她也清楚看見了自己的不足。「進入專業的服裝間裡，才看到自己其實沒有那麼足夠，覺得應該再往劇場設計這個領域鑽研。」黃文英平心描述自己當時的想法。不像一般人覺得拿到學位就好，她在意的是自己到底具備多少實力。於是決定在拿到匹茲堡大學的碩士學位後，再去念卡內基美隆大學戲劇學院，兼修服裝設計與場景設計。

「打底是在匹茲堡大學那三年吧，那時我還沒有那麼好。真的比較好的時候是在卡內基美隆大學。」黃文英回顧自己的學習歷程。

在美國，卡內基美隆大學的戲劇學院在業界是享有盛名的，不僅嚴格培訓學生的實做技術，例如設有非常專門的珠寶製作、面具製作、盔甲製作等課程，也非常重視學生的劇本研究能力、分析能力、理解角色發展的能力，更會請到許多在好萊塢和劇場界卓然有成的校友回校，傳授寶貴的業界經驗。

例如曾以《英倫情人》獲得奧斯卡最佳服裝設計、並以《為愛朗讀》、《時時刻刻》、《天才雷普利》等作品為人稱道的知名電影服裝設計師安‧羅絲（Ann Roth），就是回校演講授課的華麗校友陣容之一。「她曾分享她和梅莉‧史翠普（Meryl Louise Streep）合作的經驗，她說梅莉‧史翠普曾帶著一疊厚厚的資料，談自己的角色應該是有點德國口音的美國移民、應該會穿什麼樣的服裝。我才了解，好萊塢演員會很深入地研究角色，對角色的外貌、舉止也很有看法。而身為電影服裝設計師，更必須將自己準備好。」黃文英說。

那三年的夏天，黃文英也積極爭取到聖塔菲歌劇藝術節的實習機會。她以讚嘆的口吻描述，每年，聖塔菲歌劇藝術節都會匯集全世界最頂尖的舞台設計師、服裝設計師和導演共同製作四齣歌劇，他們都是平時在紐約大都會歌劇院、米

蘭史卡拉歌劇院工作的一流人才。「在那裡可以跟著全世界最好的設計師，直接向最優秀的人學習，也看他們如何組織大格局的製作。」對黃文英來說，有機會參與其中，見識他們不凡的創造力與藝術格局，猶如流動的盛宴。

畢業後，黃文英決定到紐約工作。短短一、兩年時間，她得到許多工作機會，不但曾為《歌劇魅影》、《美女與野獸》等大型音樂劇採購布料，也為百老匯的歌劇與音樂劇執掌設計，甚至獲得當代舞台設計巨擘李名覺的個別指導。

能夠成為舞台設計大師李名覺的弟子，黃文英憑藉的不只是多年磨出的實力，更因為她總是主動創造機會。原來，畢業後，她將作品集寄給幾位仰慕的業界前輩，希望他給予點評，即使彼此毫無淵源也素未謀面。

「總是要主動做出努力，讓最優秀的人指出你的優缺點。能夠和最優秀的人見面，就已經先建立起眼界了。」黃文英認為。

「我當時信裡寫，因為我一直很仰慕他的作品，所以希望可以請他撥空給我建議。沒想到得到見面機會後，我帶著作品到他紐約家中，他對我的繪圖嚴屬批評一番後，竟然說：『你可以再跟我太太約時間，每星期六都來我家聚會一次，我給你一齣戲，就由此開始做起吧！』」到現在，對那真實發生卻如夢般的經歷，黃文英仍滿懷感謝。

她笑言，現在再看自己當時的作品集，還帶有學生的樸拙，李名覺卻願意每週特別撥出時間，將她看做自己的學生個別指導，讓她非常感佩。而那樣慷慨提攜後輩的風範也影響了她，日後若有初出茅廬、主動積極的年輕人尋求她的指點，她也會抱著同樣的態度，不吝相助。

培養無國界的思維

在紐約工作的日子，黃文英深刻體會到紐約表演藝術產業的專業與效率，由下到上各稱其職，每個環節的工作者都將自己的工作做得又快又好。例如一進布行，店員就會迅速為採購人員找出符合需求的所有布料，並剪好樣布、標上幅寬和價格，讓採購人員很快就能帶回去比較；而設計師只要畫得出清楚的設計圖，戲服店便能從找布、染布、打版到刺繡一手包辦，做出與設計圖一模一樣的服裝，甚至做得比設計圖更好；各有專攻的戲服店更是如同服裝資料庫，例如專精於軍服的戲服店對遠古時代的軍服、十字軍東征的軍服到波斯灣戰爭、阿富汗戰爭的軍服都瞭若指掌，讓設計師能省下許多研究工夫。

而身處其中，即使只是在生涯起步階段，黃文英也有本事贏得矚目。她還記

得，當她擔任採購時，有時製作經理甚至會嚴格要求到希望她每天該去多少店家、買到哪些東西，連會用到多少地鐵代幣都事先算好並發給她。「當接到這樣的單子，兩天的工作我就會在一天內做完，而且我會盡可能用走的，這樣就可以把沒用上的地鐵代幣還給對方，人家就一定會對我印象深刻，記起這個女孩子很勤快。」手腳快到一天能進出上百家布行、充滿拚勁又有腦袋的她，就這樣在人才濟濟的紐約站穩了腳步。

在那裡，黃文英也學到如何以無國界的思維運工作。例如對紐約的戲服店來說，跨國分工更是日常必需，他們經常會根據設計師所要的刺繡樣式與成本，選擇發包到法國、義大利、印度或中國縫製刺繡，繡好後寄回紐約，戲服店再繼續將服裝完成。因此，當黃文英日後回到台灣，發現材料、人力、技術不足以支應拍片需求時，她總能以不限於一地的思維尋找各國資源，解決難題，達成目標。

與侯孝賢導演初見面

而能有機會與侯孝賢合作，也是黃文英大膽自薦而得的。「其實我能認識侯

▶ 夢想叫我起床

導，是我自己寄信去他的電影公司。」黃文英笑道。當中除了自己寫的一封文情並茂的信，她還特別附上兩位教授的推薦函。

沒想到，侯孝賢真的在一九九三年《戲夢人生》上片前，特別安排她去看《戲夢人生》的試片，順便碰面。「我看得快睡著了，可是很好看，所以我就跟侯導說：『我快睡著了，好長。不過這是好事，這就像看日本的能劇，日本人形容看能劇的最高境界就是在半醒半睡之間，隨著聲音與音樂進入劇裡的情境，進入極上之夢。』我很老實跟他講，侯導就說：『好，以後有戲要拍再聯絡。』」

黃文英以不足為奇的表情形容初次見面的情景。

不過，她深厚的戲劇底蘊和初生之犢的無畏，讓侯孝賢留了下深刻印象。一年多以後，當侯孝賢開始籌拍《好男好女》時，便將劇本寄給黃文英，邀她擔任美術指導。

於是，黃文英開始紐約、台北兩地工作。每當電影開始籌備，她就向紐約的公司告假，抽出幾個月的時間回台灣拍片，電影一殺青，又再飛回紐約工作。

在如此忙碌往返的三年間，完成了《好男好女》和《南國再見，南國》。

一直到拍《海上花》時，由於拍攝期延後，黃文英自覺待在台灣的時間已久到不好意思回去面對紐約的老闆、也就是美國知名的電影與電視美術指導查爾

斯‧麥克凱利（Charles McCarrey），請公司幫她申請手續繁複的工作簽證，於是原本還想回紐約工作的她，便這樣長留台灣。

追求極致不停歇

不過，當年離開紐約約也不可惜。這，終於在時隔二十年後，得到印證。

二〇一五年，馬丁‧史柯西斯來台灣拍攝電影《沉默》。由於馬丁‧史柯西斯一直很喜愛侯孝賢的電影，黃文英在其中展現的厚實美術功力也深受馬丁‧史柯西斯和製片欣賞，便邀請她出任《沉默》的美術總指導，在七十二天的拍攝期內，黃文英帶領美術組、陳設組、道具組創造出四十多個場景。有些場景是以台灣的自然景觀再加以陳設，有些場景則全由人工建置而成，包括日本江戶時代的街道、日式奉行所與日式庭院，使小說《沉默》中十七世紀的日本綻現在大銀幕上。

與好萊塢團隊合作，黃文英再次感受到美式的專業與效率。她說，在正式開工前，劇組早就提供她大量的研究資料，讓她事先閱讀，因此她和團隊才能在短短八週內畫好整部電影所有的氛圍圖。氛圍圖完成後，還有五、六位戲劇顧

黃文英認為，要做好電影美術工作，最重要的是「眼界」。

► 美術 ► 黃文英

問會負責確認氛圍圖中所畫的一切是否符合史實。「所以畫的每一張圖都是有根據的，任何一個影像都有人給予支援。」黃文英表示。

即便有時戲劇顧問也無法解答美術組的疑問，例如劇本裡只寫到江戶時代的天主教傳教士躲在廢棄的炭寮，但當時廢棄的炭寮應是什麼模樣，戲劇顧問甚至會為此聯繫全球最權威的學者專家，為美術組釋疑解惑。「他們有很多是哈佛、普林斯頓大學的教授，也有幾位日本教授，有些專門研究十七世紀的日本耶穌會，有些是研究日本江戶時代，還有些是研究日本民俗與節慶的專家。黃文英認為，能在台灣忠實重現四百年前的日本，堅實團隊的支援功不可沒。

「但另一方面，身處其中，每個人也必須是團隊中堅實的一員。好萊塢很競爭，所以能夠生存下來的除了工作專業度要夠，工作效率、團隊合作的能力也要夠好，因為他們的節奏實在太快了。」黃文英細數，全劇組共四百多人，每多拍一天，單是生活費就要耗費鉅資，因此整個劇組必須爭分奪秒地工作。

「我被訓練成隨時隨地盯著手機或電腦，每封 e-mail 或訊息都要『秒回』。」談吐行事一向從容的黃文英竟然如此形容。她說，每當導演有任何想法或指令，助理導演一定會馬上整理出來，發給各組主管，讓大家在第一時間收到。「如果沒有秒回，製片會覺得也許某些人沒收到，他們就沒辦法立刻掌握情況，加

上跨國文化和語言的隔閡，就會有不確定性。」

在高速的工作氛圍下，黃文英領略到馬丁·史柯西斯充分授權又追求極致的領導風格。他描述道：「討論過程中，他會仔細聆聽我們的想法，也會看得很仔細，並很快給出回應。大部分時候他都是極度讚美，他會說：『Beautiful! Beautiful!』他也會幽默地說：『It's good to work with the best.』他已經跟頂尖的人合作，一定要全權相信對方的專業。」

不過，每個新場景將要拍攝的前一天，是美術和製片最緊張的時刻。黃文英說，因為馬丁·史柯西斯一定會到現場看景，一個人在場景空間中沉澱思考，一切滿意才會拍。但一般好萊塢導演幾乎不可能這麼做，因進度稍有延遲就很燒錢。「他也是非常追求極致的吧！所以大家一定會做到盡善盡美。」黃文英有感而發地微微笑說。她選擇追隨的導演都有追求極致的性格。

因為她自己就是如此，不做到極致不停止，總叩心瀝血地投入每一部電影，孜孜不息。因此，即使已投入美術工作二十多年，時間卻怎麼都不夠用，也永遠沒有滿意的一天。

「每次看到自己的作品，總有一種『慚愧』的感覺，拍完後總覺得不夠好。」她謙虛又要求完美地說，每次拍完一部片，都會有讓我重來一次的心情。」

部作品她在上映時看過一遍後，她就不敢再看。

那是她的完美主義。而她性格裡的另一重要部分是勇往直前。「任何事情都

要靠自己去選擇，要永遠跟自己認為最好的人合作。」在看似被動的電影行業

裡，她自豪著至今經歷過的美好都是自己勇於自薦、爭取得來的。因為她深知，

人的創作生命是有限的，必須和心目中最好的人一起前進、挑戰。

因此，她寶貴的創作能量不曾虛耗，對美的熱情不曾稍減。那使她總保持著

欣然純善，散發和煦溫暖。身為觀眾的我們，也因而得以再再享受她所創造的

一幕又一幕絕美精純的電影藝術。

黃文英小檔案

一九六四年生，清大中文系畢業後，赴美取得匹茲堡大學戲劇製作碩士與卡內基美隆大學藝術碩士。一九九三至九六年間，在紐約從事歌劇、百老匯劇場、電視、電影的美術設計與服裝設計。一九九四年開始與導演侯孝賢長期合作，擔任電影美術指導。

重要作品包括：《好男好女》、《南國再見，南國》、《海上花》、《千禧曼波》、《最好的時光》、《紅氣球》、《刺客聶隱娘》、《沉默》。

一九九八年以《海上花》獲得金馬獎最佳美術設計，二○一五年以《刺客聶隱娘》獲得金馬獎最佳造型設計，並以《好男好女》、《海上花》兩度榮獲亞太影展最佳美術指導。

► 美術　　► 黃文英

如果你有志成為電影美術工作者

● 所需能力與特質

身為電影美術工作者，美感是最核心的能力，會考究、會畫圖是一回事，能將想像力和創意有美感地落實，才是最重要的。而美感和個人的成長背景、眼界有關。西方的專業教育裡，初期須學習藝術史、家具史、服裝史、設計史等課程，有了這些底蘊，才能開始設計。而非科班出身者，可透過閱讀、欣賞展覽和表演、旅行來培養美感和眼界。

此外，美術人員要具備良好溝通能力，以充分了解、掌握導演腦中的想像，並將想要做到的調子和氣氛具體傳達給所有執行者。也要能充分和演員溝通，協助演員舒適自在地穿著服裝、進入角色的世界。

美術要處理的小細節很多，須有足夠的細心、耐心；要有堅毅的個性，因為這份工作就是要做出原本不會做的東西。最後也是最重要的，要有熱情。

● 入行機會

主動向心儀的電影美術指導和導演毛遂自薦，讓他們看見你。不論實習或當助理，初入行的五到十年，只要有好的工作機會都應不計代價去參與。

● 薪資水準

若加入的是有相當經驗的劇組，美術助理或服裝助理的月薪約三萬五千元起；副美術師的月薪約八、九萬元起；執行美術的月薪則約十幾萬元；美術指導的酬勞差異較大，因人而異，此外，兩岸三地的薪資水準也不相同，例如在中國大陸，美術指導的月薪約人民幣十二至十五萬元（約合台幣五十五至七十萬元）。根據美國勞工統計局調查，電影美術總監的平均年薪約十二萬四千美元（約合台幣三百八十萬元）。

● 入行前的心理準備

對美術人員來說，慎選合作對象、盡可能與好的導演、製片和工作團隊合作相當重要。因美術人員的創作黃金期有限，最怕志氣被消磨，所以要保護好自己的熱情，等機會來臨，才能以最佳狀態投入。而且當工作夥伴優秀、正直、品味好，並有所堅持、認為要做就要做到最好，你也會愈做愈好。

● 給有志入行者的建議

英國知名詩人丁尼生（Lord Alfred Tennysom）的詩〈尤里西斯〉（Ulysses）末尾寫道：「To strive, to seek, to find, and not to yield.」意思是「去奮鬥，去追尋，去探索，永不屈服」。因為我們永遠不會知道自己的極限在哪，所以更要精進不懈。

【攝影】

廖本榕

成為藝術

讓技術

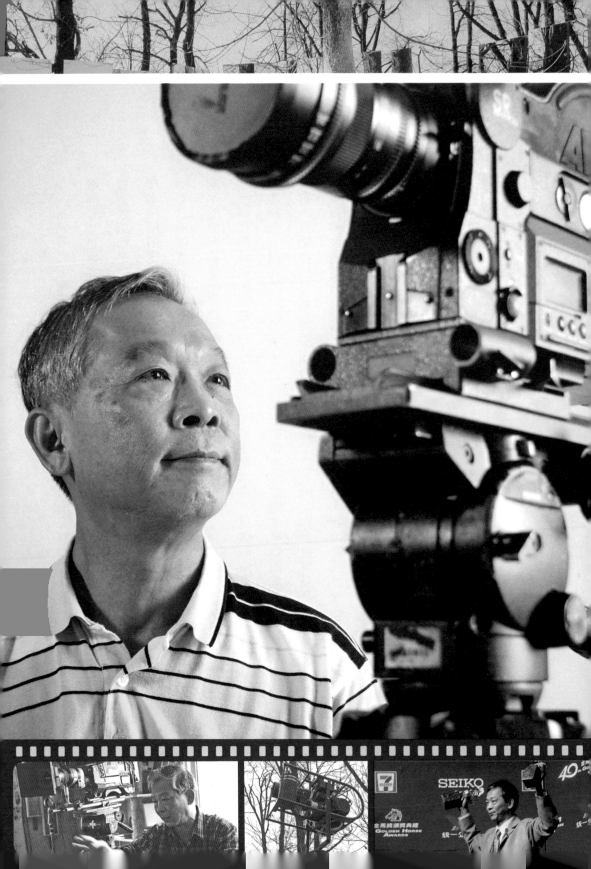

「《郊遊》的攝影是一種心理刻劃影像。」導演李安曾如此盛讚。《義大利晚郵報》也形容：「《郊遊》展現了完美的虛無風格，像一幅接一幅的畫作，每個鏡頭都是完整的，彷彿凝固了時間。」其實不只是《郊遊》，資深攝影師廖本榕所拍攝的電影影像，總是張力十足又意味深長，讓觀眾享受著視覺盛宴，卻又忍不住詰問反思。因為廖本榕相信，「攝影師就是電影影像的設計者，將劇本的精神和導演的思想轉化成影像，與觀眾溝通。」

一部電影可以匯聚最有才華的編劇、導演與演員，但仍須由攝影師將這些全成功轉化、攝錄為影像，才能造就傑出的電影。如同侯孝賢的電影不能沒有李屏賓，蔡明亮的電影也離不開廖本榕。除了法資的《你那邊幾點？》，蔡明亮總堅持將他的電影交給廖本榕掌鏡。「通常廖桑來，我大概就會放心，因為當畫面出來的時候，老外都嚇傻了，覺得說，哇！技術怎麼那麼好！」蔡明亮曾在紀錄片《動與不動》中談及，廖本榕不僅技術優異，更善於展現影像的藝術性。「我通常不是由語言來敘述、推進劇情的，構圖加強傳達影像的訊息就很重要。廖桑是少數鏡頭一擺下就有構圖、有想法，好像明白我要做什麼，構圖裡有意念。」

廖本榕於二〇〇三年以《不見》獲得金馬獎最佳攝影，並
獲該年度最佳電影工作者獎。（廖本榕提供）

吃苦性格順利進軍東方好萊塢

一如他所拍的影像呈現出的氣質，廖本榕本人聰睿、自信、篤定。採訪時連關鍵字都還沒問出，他便能夠不假思索地精確回答，不難想見他年輕時的機敏過人。

電影資歷近五十年的廖本榕是在一九六九年入行，和當時的年輕人一樣，電影是他生活中最大的娛樂，也對演員、導演工作有著嚮往。於是，在大學聯考沒考好的那個夏天，他聽從在中影工作的姊夫建議，從南投遠赴台北，打算一邊補習準備重考，一邊在片場打工，自己賺足補習費。在姊夫的幫忙介紹下，廖本榕從負責拎電瓶、打傘、抱機器的攝影助理做起，開始了他的第一份電影工作。

但實際嘗試後才發現，攝影助理的薪水一天二十五元，根本不夠他繳學費。不過許多攝影師傅都覺得他學得很快、反應靈活，於是他乾脆不再補習，直接以攝影工作為業。「我沒有想到、

▶ 攝影　　　　▶ 廖本榕

也不覺得自己學得那麼快，可是人家看在眼裡，就覺得這孩子不錯，現場也不講話，說要做什麼馬上就去做。所以我大概拍了兩部戲，就從最小的助理直接跳到第一助理。」廖本榕描述。

初入行，路子就走得異常順遂。不過廖本榕笑稱，當時自己就和所有的年輕人一樣，憧憬受眾人矚目的導演光環，還好姊夫建議他先好好學攝影。「因為他說攝影師懂的比導演還多。我那時不懂，但我想，他在電影圈比較久，先聽他的話。結果跟了一段時間我就知道了，攝影師真的懂更多，不僅要會攝影，導演懂的東西也都要懂，不然沒辦法提供導演所要的。」

那段期間、也就是一九七〇年代初期，國片的拍片量不少，也是廖本榕最充實的學習時光。只要有電影劇組臨時缺攝影助理，即使沒有薪水可拿、只能領到當天的伙食費，他也一定會去幫忙。因為對他來說，能看到更多攝影師如何掌鏡、領導指揮，也能認識新的人脈，他覺得很值得。他說：「當年台灣比較有名氣的攝影師我大多跟過，這是最大的一本書。」

廖本榕的電影資歷將近五十年，他不斷透過鏡頭讓觀眾盡情享受視覺盛宴。（廖本榕提供）

▶ 夢想叫我起床

因為聰明又勤快，廖本榕在助理階段就頗受導演與攝影師提攜。有一次導演李作楠受邀到荷蘭拍片，便找廖本榕加入劇組，回程時途經香港，竟然帶著他進邵氏電影公司，並將他推薦給當時統管邵氏的方逸華。廖本榕還記得，才初次見面，方逸華便力邀他留在香港邵氏工作。於是，廖本榕決定留在香港，以攝影大助的職務接拍邵氏電影，也兼著為當時剛成立的嘉禾電影公司拍片，就這樣在香港工作了一段時間。在東方好萊塢工作的經歷，在當時是極為少有的。

直到有次爸爸打電話到香港給他，他才決定回台灣工作，以便就近照顧身體不好的父親。

初生之犢不畏虎

回台後，廖本榕進入中影當攝影大助，過了三、四年，也就是一九七八年，廖本榕就得到了獨當一面的掌鏡機會。原來，當時有兩部電影同時要找廖本榕的師父掌鏡，但其中一部必須出國拍，不過他認為廖本榕可以幫忙扛下來，就問廖本榕：「如果我接下這部片，但兩週後換你拍，你敢不敢？」廖本榕心想，有機會當然不能錯過。「覺得有什麼好怕？就去了。」於是師父便向導演拍胸

► 攝影

► 廖本榕

脯保證，這個年輕人將來可以當攝影師，絕對沒問題。

不過，導演仍然不免因廖本榕的年輕而對他的專業度存疑，因為當年攝影助理都必須苦熬多年，一概要到三十出頭才有機會升上正式攝影師，而廖本榕才二十八歲。

沒想到，廖本榕獨立掌鏡的第一天，導演馬上要他拍一個一鏡到底的高難度鏡頭。首先，要架設長軌道推軌拍攝，一路隨著演員的步伐移動。；接著，演員會走進庭院、關上庭院的門，必須用升降機拉高攝影機俯拍庭院。；緊接著，必須拍到演員從庭院走進房間、坐在室內說話的樣子，因此鏡頭得向前伸（zoom in），拍完演員講話後，鏡頭還得再後縮（zoom out），拍完庭院全景才能結束。一個長達三分多鐘的鏡頭涵括了各種拍法，而廖本榕不僅必須一氣呵成、毫不失焦，拍攝的構圖、移動速度等也都精確無誤。

由於當年並沒有可回放、讓導演現場檢視的設備，因此只能由攝影師一人判斷剛剛拍完的鏡次是否有任何失誤。因此當第一個鏡次拍完、廖本榕說OK時，導演還不放心地反問：「你確定OK？」沒想到燈光師立刻接著說：「導演，可不可以讓我再拍一個？」演員也跟著說：「導演，可不可以讓我再動一下？」大家都暗暗幫著廖本榕，好讓他可以多拍一次，以防第一次有地方沒拍

好。結果兩天後底片沖洗好，所有人一起用大銀幕看毛片，導演和大夥兒才知道，原來這個年輕小伙子拍第一次時就精準完成了那顆高難度鏡頭。

後來電影剪接完成，廖本榕發現那顆一鏡到底的鏡頭竟被剪開成好幾段來用，他才恍然大悟，原來導演指定要那樣拍。「是故意考我的技術。」廖本榕笑說。

而他也深深記得，喝殺青酒的那一天，導演還特別在大家面前向他舉杯，說：

「這個年輕攝影師我們祝福他，從第一天拍到殺青，他每一天都在進步，他拍這部片的進步，別的攝影師可要努力十年。」

但廖本榕不諱言，剛當上攝影師的那段日子，壓力是異常沉重的。因為在那個年代，只有攝影師一人能透過鏡頭看到一切，所以在拍片現場是攝影師說了算，連導演常常都要摸摸鼻子聽攝影師的。但若全場都聽到攝影師說OK，幾天後大家看毛片時才發現沒拍好，真得重拍的話，後果不堪設想。

加上早年的師徒制，攝影助理是不太能發問的，一來是片場如戰場，師傅沒有時間、也沒有耐心回答問題，二來問問題就好像在考師傅一樣，因此助理幾乎只能靠觀察學習。可是成為攝影師後，廖本榕必須懂得更多專業知識與技術，但這些該從何而來？「其實心裡會慌，知道自己哪些東西還不懂，可是去問人會擔心別人覺得，你都當攝影師了，怎麼還問這些問題？」

► 攝影　　　► 廖本榕

因為沒有退路，廖本榕開始想辦法自修，他說，當年國內幾乎沒有電影攝影的專業書籍，於是他請住在美國的三姊找些電影攝影專書寄回台灣，每天收工後，他就翻著英漢字典，慢慢試著讀懂。剛開始，他得花一個禮拜才能查完不懂的單字、看懂一頁原文書，但日積月累，愈讀愈熟，到後來變成只要三天、兩天、一天、一個晚上，就能讀完一頁。

電影終究是最愛

那幾年，廖本榕拍攝了各種類型的商業電影，包括愛情文藝片、愛國電影、功夫片、軍教片等，在台灣商業電影蓬勃時期所累積的拍攝經驗，使他在往後生涯裡游刃有餘。

只可惜，到了一九八〇年代，台灣電影新浪潮風起雲湧，廖本榕卻不小心錯過了。他笑說，當年侯孝賢正要開拍他的經典之作《童年往事》時，中影的製片也找過他，但由於剛答應了另一部電影的邀約，只好推辭。只是沒想到，錯過這次機會，後來也無緣再與新浪潮的導演合作了。

廖本榕坦言，約莫在一九八二到八六年之間，他曾經歷滿長的低潮。「沒有

用攝影為電影帶來更多可能性

一九九一年，機會再次上門。蔡明亮的第一部劇情長片《青少年哪吒》籌備時，原本主管想安排另一位攝影師給蔡明亮，卻敲不出檔期，於是曾與廖本榕一起拍片的製片，便向主管推薦拍起片來又快又準的廖本榕。這次，好機會終於不再擦身而過，截然不同的兩人擦出火花，成為絕佳組合，而且一合作就超過二十年，翻轉了廖本榕的攝影生涯。

剛開始合作，廖本榕的藝高膽大就讓蔡明亮驚喜不已。一場在饒河夜市拍攝

人找我，就是沒有人找我的，而且找我的，理念也都不能契合。不能發揮的痛苦，比沒有電影拍還痛苦。」接片量不大的那幾年，廖本榕萌生了轉行的念頭，不拍片時他就開計程車，後來甚至開了一家咖啡店，打算把生意做起來後就離開電影圈。

不過，當廖本榕開店不到一年時，導演丁善璽正準備要拍《八二三炮戰》，堅持一定要找廖本榕掌鏡。有了導演的賞識，廖本榕終於感受到電影才是自己衷心所愛的。於是他乾脆把咖啡店頂讓出去，全心全意為器重自己的導演賣命。

► 攝影 ► 廖本榕

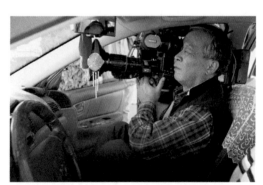

廖本榕拍起片來藝高人膽大，為電影的影像帶來更多可能性。（廖本榕提供）

男主角陳昭榮被追打的戲，由於人多巷窄，鋪軌道拍攝的效果不佳，而若將攝影機扛在肩上倒退跑著拍，速度也太慢。廖本榕便向蔡明亮提議：「我們來撞一個鏡頭看看。」於是他將攝影機倒放在自己肩上，完全不看觀景窗地邊跑邊拍，光憑感覺去抓攝影機和演員之間的距離、位置和速度。沒想到拍幾次後，廖本榕竟然就成功拍到導演想要的效果。

廖本榕的純熟技藝，為蔡明亮的電影影像帶來更多可能性，而與蔡明亮的合作也讓他領會到，攝影不僅是技術和技巧，更是思考的展現與表達。多年下來，在鮮少對白的蔡明亮電影裡，廖本榕的影像本身已成為一種無聲而強大的語言。「我們很少意見不合，通常是我會問他怎麼辦。廖桑有非常強的構圖能力，圖像上的敘述感也很強，演員在裡面的走動，加上構圖、背景、燈光的氣氛，其實都是在幫助訊息的傳達。」蔡明亮在紀錄片《動與不動》中，也如此談起廖本榕的影像對於他的電影的重要性。

廖本榕認為，每部電影的影像應該要與劇本精神、導演意念形神合一，因此

122

夢想叫我起床

透過架高的高台，拍出電影《郊遊》中大漠般的景緻。（廖本榕提供）

攝影師必須有同理心，才能拍出具心靈深度的影像。所以每次開拍前，除了讀完劇本，廖本榕總會仔細聆聽蔡明亮娓娓道來生命中發生的事、心境狀態和電影的發想過程，總會追問蔡明亮近來讀的書，然後自己也跟著閱讀。「這樣我就會知道他的哲學思想是什麼、現在已經進到佛教的第幾個殿堂，這會有幫助，因為他講什麼我聽得懂，也容易掌握到他要的東西。」廖本榕解釋道。

融會貫通後，拍片現場便成為廖本榕大膽揮灑的創作舞台。

在《郊遊》裡，主角漫步的沙地原來只是蔡明亮搭高鐵時望向窗外看到的尋常河邊沙洲，但因為廖本榕從極高的角度俯拍，拍出了似在大漠行走般的超現實氛圍；在普通的大賣場裡，廖本榕甚至即興將攝影機擺在冰櫃裡向外仰拍，以意想不到的特殊視角，觀看在人群中往往被漠視的兩個主角。在蔡明亮的微電影《行在水上》中，廖本榕更大膽將第一個鏡頭對準地面上一灘布滿雜質的積水，但靜心凝視就能看見，積水中映照著僧侶踟踟緩行的身影和天上的流雲明日。

這些別具風格和冷調魅力的影像不只導演喜

愛，劇組人員也驚嘆連連。但廖本榕認為，他並非特意而為，攝影師應該像水，若有所謂風格，應是順應劇本與導演，自然而生。「我不會特別去設計攝影風格，反而是去想這個劇本需要什麼樣的影像才能把它講好，如何拍才能讓觀眾直接知道導演想要傳達的，所以每一部電影都會產生它所需要的影像。」廖本榕補充說明，「由於似實似虛的影像一直是蔡明亮電影的重要元素，因此我常採取俯角、仰角或各種正常視覺不易觀看的角度，往往帶來意想不到的張力。」

另一方面，這也來自技藝經驗的累積。「拍電影拍久了，一進到景裡面，其實就知道有多少鏡位可以擺。因為幾十年的攝影經驗，這已經成為職業的本能了。」廖本榕謙稱，這並沒有什麼特別。不過在拍攝現場，廖本榕總會將周邊遠近角落都走遍，多方觀察後再選定下個鏡頭最理想的攝影機位置。「因為在現場，有時就會有神來一筆的靈感出來。」而他也熱愛這樣的創作過程。

冷靜判斷與經驗傳承

不過拍片時，攝影師除了把自己的份內工作做好，還要解決各種層出不窮的問題，因為只要是鏡頭會拍到的，都和攝影師有關。而攝影師也只能在當下用

盡所有的知識、經驗，冷靜機智應變，否則大隊人馬也只能燒錢等待。

例如在羅浮宮首部典藏電影《臉》中，女主角穿著時尚華服，在布滿鏡子的積雪森林裡引吭歌舞，畫面美麗絕倫。但這個經典段落，其實是靠廖本榕才好不容易「救」回來的。

原來，為了符合導演的概念，來自比利時的美術團隊設計出這個巧妙場景，將近五十面的大鏡子錯落圍繞成圓，在鏡子的多重反射下，將巴黎杜勒麗公園裡零落的幾顆樹折射成枝枒繁複的密林，加上眾女子穿梭其中，猶如幻境。然而美術團隊沒設想到，當攝影機要對著這麼多鏡子拍攝時，很容易就拍到鏡子裡反射出的攝影機和公園周邊的現代化建築、設備，造成穿幫。

正當美術團隊和導演束手無策、拍攝暫停之際，廖本榕卻站出來解決問題。他想到依稀還記得的鏡像折射原理，便嘗試以攝影機為中心，左右兩邊各設十到十二面鏡子，再將其他二十面鏡子安置在遠近不同的樹木之間，最後再一一調整每面鏡子的角度，才讓攝影機和其他不該出現的景物完全不會被映照出來。他前前後後共花了四小時，終於設置完成。等到第二天再拍，廖本榕又無私且耐心地再排了四小時。

必須及時解決各種難題，是攝影指導的工作常態，因此如何與壓力共存，也

► 攝影　　► 廖本榕

在巴黎拍攝電影《臉》時,為了解決拍攝難題,廖本榕站在近五十面大鏡子的陣仗中,思索每面鏡子的擺放位置和角度。(廖本榕提供)

► 夢想叫我起床

是重要課題。廖本榕還記得，剛當上攝影師的那幾年，連睡覺時都常夢到自己正在拍片，而且發生了無法掌控的狀況，最後一身冷汗地嚇醒。現在，他會在收工後寫當天的日記，寫完後設法讓思緒抽離工作，洗個澡、讀個幾頁書，放鬆心情，才不會一直回想自己當天應該怎麼拍會更好。因為要求完美的廖本榕對自己總是挑剔。如同他入行至今已近五十年，掌鏡的電影超過六十部，但他仍說，還沒有一部自認滿意的作品。

二〇〇二年起，廖本榕開始在崑山科技大學視訊傳播設計系授課，大部分的時間都投入教學，將他豐厚的攝影技藝傳授給下一代年輕人。

不過，只要有國片找他當攝影師，他都會很樂意，因為電影是他的最愛，有機會拍絕不放過。「要拍到沒人找我為止！」他展露精神奕奕的微笑、知足地說。能夠一直拍電影，對他來說是最幸福的事。「每一部電影在我生命裡都是很重要的一頁，不管這片子是什麼類型、合作團隊是誰，每一次合作，對我來講都是人生中很重要的一件事，我都很珍惜，也讓我活得很愉快。」

▶ 攝影　　▶ 廖本榕

廖本榕認為，攝影師是電影影像的設計者，將劇本的精神和導演的思想轉化為影像，與觀眾溝通。

► 夢想叫我起床

廖本榕小檔案

一九四九年生，高中畢業後，於一九六九年進入電影圈。為蔡明亮倚重的長期合作班底。

重要作品包括：《香蕉天堂》、《青少年哪吒》、《愛情萬歲》、《熱帶魚》、《河流》、《洞》、《不見》、《不散》、《天邊一朵雲》、《黑眼圈》、《臉》、《郊遊》。

二〇〇三年以《不見》獲得第四十屆金馬獎最佳攝影以及年度最佳台灣電影工作者，二〇〇八年以《幫幫我愛神》獲得亞洲電影大獎最佳攝影、布宜諾艾利斯影展攝影師協會特別獎。

二〇〇二年起於崑山科技大學視訊傳播設計系任教，目前為該系教授，著有《影視燈光》一書。

► 攝影　　► 廖本榕

如果你有志成為攝影師

● 所需能力與特質

攝影師是將導演腦中的想像透過攝影機等器材轉化為影像的人，一方面要精通攝影器材與技術，另一方面也要擁有絕佳美感和藝術素養，甚至要反應敏捷，才能以最適合的方式操作攝影器材，捕捉最佳影像。

此外，攝影師需要有優異的理解洞察力，以掌握導演想要表達的意象，並要有豐富的想像力，以光影、色調、鏡位、攝影機運動等形式，將導演想表達的具體呈現出來。

● 入行機會

若對電影攝影工作有興趣，即使一開始沒辦法進入攝影組，也要先把握住可以進入電影劇組見習或工作的機會，而且最好抱著不計酬勞的心態積極參與，因為一旦進了電影圈，就會有愈來愈多人了解你的能力和態度，到時再毛遂自薦，可能性會較高。

● 薪資水準

在台灣電影圈，為了趕上輔導金規定的完成期限、安排在票房較好的檔期，大家會集中在某些月份拍片。因此一年中，五到九月是旺季，十到隔年四月是淡季。旺季時，

攝影大助和二助約可領到七、八萬到十幾萬的月薪；淡季時，月薪則約為四、五萬。攝影指導一部電影的酬勞則約在三十至一百萬之間。根據美國勞工統計局調查，電影攝影師的平均年薪為六萬九千美元（約合台幣兩百一十萬元）。

● 入行前的心理準備

除了攝影指導和實際掌鏡的攝影師，攝影組通常會有三個助理：第一攝影助理、也就是俗稱的攝影大助，負責跟焦、測光、指揮場務組架設軌道與升降機等器材，並與副導溝通；攝影二助負責器材；攝影三助負責開車和管理檔案。一般來說，必須從最小的助理做起。然而由於攝影器材日新月異，攝影專業知識與技術日益普及，只要具備一定的能力且導演願意信任，很快跳升到攝影指導也不無可能。

● 給有志入行者的建議

當攝影器材變得愈來愈多工、易學，人人都能輕鬆拿起攝影機拍攝，然而並不是人人都能拍出好的影像。頂尖攝影師練就的掌鏡功力、美感與思維，仍是珍稀且難以取代的。

電影，
帶我去旅行

湯湘竹

【錄音】

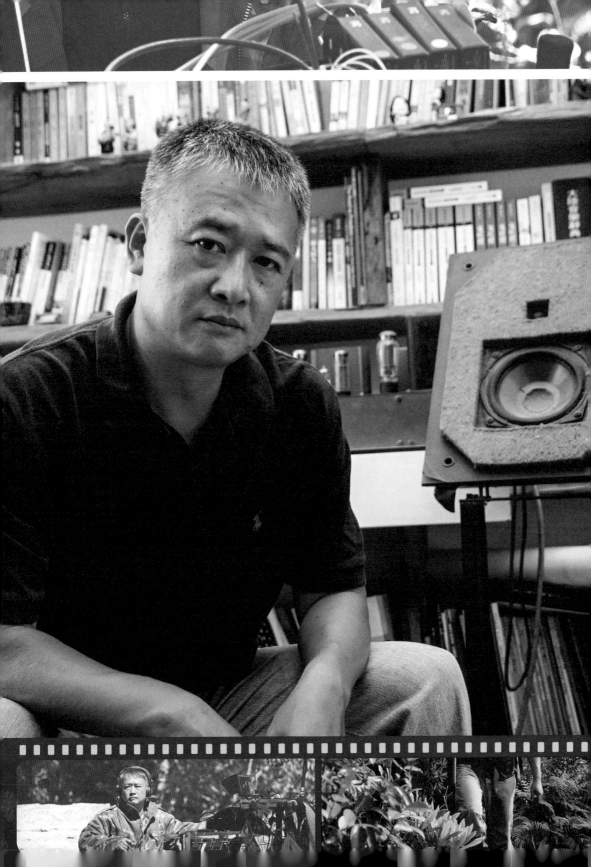

打開收音機，古典音樂流洩，窗外是台北市郊的晴山碧色，客廳裡是滿牆的書。湯湘竹轉開瓦斯爐，端詳著壺裡種種細節，才煮好一杯咖啡，又好客地端上一杯濃香紅茶，流露一股細心溫暖的慈父氣息。「因為我常常不在家嘛，在台灣工作時，他們還沒起床我就得出門，回來時他們都睡了。雖然也盡量不要常去大陸工作，一去就是幾個月不在家，但工作來了還是得走。」有一雙兒女的湯湘竹，一邊打開菸盒、捲起菸絲，一句話抵過千言萬語地解釋道。

他說，香港人總形容拍電影是「斷六親」，將電影人如此忙無定所、休無定時的生活模式形容得再貼切不過。

或許因為本身是錄音師，因工作曬得黝黑的湯湘竹說起話來特別宏亮清晰，不帶一個贅字，豪邁廣闊與書卷氣質也不衝突地並存在他身上。在電影圈，前輩喚「小湯」、後輩稱「湯哥」的湯湘竹，是資深音效師杜篤之的大弟子，也是獲獎無數的全才電影人，曾以電影《最遙遠的距離》和《賽德克‧巴萊》獲得金馬獎最佳音效，還曾執導過多部紀錄片，並以《山有多高》獲得金馬獎最佳紀錄片，同樣是紀錄片的《尋找蔣經國》則獲得金鐘獎最佳導演獎和最佳剪輯獎。

► 夢想叫我起床

静心諦聽練就靜心哲學

或許很多觀眾不曾察覺錄音師對一部電影的重要性，但是我們的觀影感受其實深受音效是的影響。一位優秀的錄音師，可以讓我們聽到演員最深刻細膩的聲音表情，聽到微小卻充滿層次的環境聲響，這些都是錄音師為觀眾獻上的聽覺饗宴。

在電影《最遙遠的距離》裡，身為錄音師的男主角小湯總是高舉著麥克風，收集著遼闊無際的海浪聲、群葉輕揚的窸窣聲、洶湧起伏的稻浪聲。其實，這個角色就是以湯湘竹為靈感的。年輕時，他也常需要在開工前、收工後，一個人走遍拍片的所在地，收錄電影裡可能派得上用場的聲

為了拍片，湯湘竹常出遠門幾個月不在家，因此格外珍惜與家人相處的時光。

► 錄音

► 湯湘竹

音，「對我來講，做這工作最好玩的就這個，找個安靜的角落，自己去錄音，讓自己整理工作的思緒。我們人習慣用視覺去認識與理解事物，所以當戴著耳機錄環境聲的時候，那感受很不一樣，好像開啟了另外一個感官世界。」湯湘竹感性地說，當專注於聽覺的世界，聲音所帶來的感染力道是非常強大的。

而現在，帶領錄音團隊的湯湘竹，大多是在拍片現場指揮著錄音人員在適當的位置設置麥克風，並安排人員的移動，然後戴上耳機、坐在錄音設備前，一遍遍仔細聆聽當下所錄下的對白和環境音，同時以筆記下細節。

或許因為總在靜心諦聽，湯湘竹多年歷練出的是一種靜定哲學。

經驗，彌補了現場收音的不足

每在電影開拍前，湯湘竹必定會先仔細閱讀劇本，思考每場戲導演可能想要讓觀眾聽到的聲音。而到了拍片現場，他則會在演員排戲時，默默觀察演員的走位、攝影機的動線與現場環境，在不妨礙演員走位、攝影機動線、錄音器材與人員也不致入鏡穿幫的前提下，安排各個麥克風與錄音人員的位置和動線。

真有特殊狀況或有疑問需要溝通時，他才會開口問副導。

這麼做是有理由的。「因為就整個電影劇組來看，錄音工作是在暴風圈的外圍，在核心暴風圈內，承受壓力最大、最累的是導演組和製片組。技術組雖然也提供技術和勞力，但收工後我們承受的壓力不像導演組和製片組那樣如影隨形。所以工作時，我會盡我最大可能不要找導演、導演組和製片組的麻煩。」

湯湘竹體貼地說。

因此，當劇組選好拍攝場地時，他也絕對不會因為收音條件不好而有任意見。「絕大部分的拍片現場錄音條件都非常糟糕，但劇組能找到適合的場景已經很困難了，錄音條件絕對是最後被考慮的。所以做這個工作要認命，不要哇叫，因為沒什麼好叫的。其餘的就是看你的本事能夠收音收到多好。」湯湘竹笑說。

有時當場錄不好，但劇組急著趕拍，對錄音品質要求甚高的湯湘竹也會全盤考量，視情況拿捏。「當然我們希望在現場錄到最好，但沒辦法時，還是要有優先順序，演員的表演、攝影都是不可能重製的，必須優先。而錄音的部分再怎麼樣都還是有辦法補救。所以我也會看情況退讓。」湯湘竹解釋，有時候年輕的錄音師一心求好，但其他劇組人員難以理解，很容易就造成彼此間的對立。甚至可能有年輕的錄音師很氣大家不為他設想，於是和整個劇組對立。「其實

有足夠的經驗累積，就會知道有什麼方法可以補救，不需要硬幹。」

舉例來說，如果導演決定採用演員演出的某一個鏡次，當中卻出現不可控制的噪音，湯湘竹表示，若之前拍的幾個鏡次的聲音沒有瑕疵，就可在後期製作時調換；但若無法以其他鏡次的聲音替換，湯湘竹就會趁演員情緒還在時，馬上請演員再錄一次對白，這樣演員的情緒和節奏會最接近原來的狀態。

但若劇組正在趕拍，那麼他會等改天劇組有空檔時，再請演員聽聽先前的錄音，在安靜的地方讓演員重錄對白。最後的選擇則是等電影殺青後，再請演員進錄音室配音，由於過了一段很長的時間，有些演員可以再找回當時的情緒，有些則不容易，因此在拍片現場，湯湘竹會綜合各種條件，快速判斷該採取何種方式解決問題，而這個處理方式該是對錄音組來說最好的、也是對整部電影最好的。

例如在趕拍《賽德克‧巴萊》時，有許多在山中拍攝的戲，必須在現場收錄到各種無法在錄音室重製的聲音細節，但錄音器材與人員又很容易在大場面的動作戲中被鏡頭拍到、造成穿幫，因此，湯湘竹通常會選擇在導演拍到所要的鏡次後請演員為了收音再演一遍，即使有時得讓一大群婦人、小孩、老太太淋著雨全身溼透顫抖地走在爛泥裡，或是讓一群男人打赤腳跑過草叢，很容易又

如何因應各種拍片環境做好收音工作，是錄音師的一大挑戰。（果子電影提供）

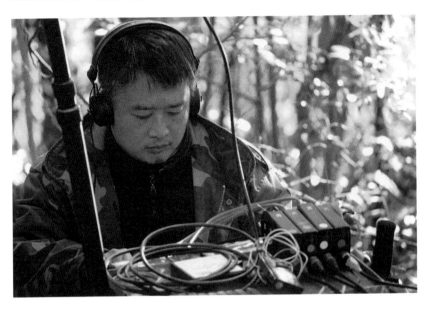

再被割傷，湯湘竹還是得開口要求。「對我來講，下這種決定是很困難、很過意不去的。」他還記得有一次，讓老弱婦孺淋著雨、單收完聲音之後，「我的工作夥伴突然跟我說，可不可以再一次？因為他覺得他放麥克風的位子不好，我記得我大喊：『不可以！』」

既要把事做好，也要把人做好，兩者互為因果，這也是電影工作者在拍片現場最常遇到的取捨難題。「他會比較剛直一點，對就是對，不對就是不對，在專業上犯了錯，就要教訓。不過生完氣之後，晚上喝個酒和你聊一聊，私底下大家又是可以相處、可以互相原諒。」導演魏德聖從旁觀察湯

▶ 錄音　　　　▶ 湯湘竹

湘竹帶領錄音組的方式。

「每個錄音師不同的特質都會影響工作的結果。」湯湘竹的師父杜篤之則表示，湯湘竹特別會關心身邊的人，照顧到整個電影團隊的情緒，給大家打氣、建議，也因此很多人信服他，更願意配合他，這些連帶使得錄音的成果更好。

魏德聖對於湯湘竹對整個劇組的影響力也有同感：「只要他在現場，就是會有安定的效果。其實錄音組的人並沒有那麼多，錄音組對整個劇組的影響力也沒有那麼大，但因為對湯哥服氣的人很多，所以他在現場是有指標性意義的，只要我說服他，他一配合，很多人就會配合。」

有湯湘竹在的拍片現場還有個特別風景──無論是在海灘豔陽下或山間溪流邊，總會看到湯湘竹翻開書，獨立於世地看著。湯湘竹笑說，通常在拍片現場有百分之八十的時間是在等待，所以他必定隨身攜帶一本書，當他將自己的工作準備好、器材架設好，就會把書攤開，讀將起來。「我很喜歡看小說，別人看我這個傢伙看起來很粗魯，結果看的書好像滿深的。」

他口中所謂的小說，許多可都是一般人難以攻克的文學大師之作。「這幾年看書最難征服的是大江健三郎的書。」但對他來說，拍戲環境愈差，反而愈可以逼自己讀完艱深的文學作品。他說，有一次在沙漠裡拍片，等待時他便在沙

丘背面鋪張草席坐下，披著外套、帽子和墨鏡看書，他說：「我的大江健三郎就是在那邊克服的，就這樣看了六本。其實看書等於進入另外一個世界，酷熱就酷熱啊！」

下定決心，從助理做起

其實在學生時代，湯湘竹從沒想過自己會和電影有關係。高中時期他喜歡看小說，卻不愛讀課本，因此換過好幾所高中。大學聯考也落榜，唯一考上的是加考術科的國立藝專，便懵懵懂懂進了國立藝專戲劇科。湯湘竹還記得，戲劇科一年級時，老師要求看電影大師柏格曼的電影寫報告，「除了很短的《處女之泉》和《芬妮與亞歷山大》，其他的我都睡著了。」

在藝專時，湯湘竹主修燈光與舞台設計，也常在小劇場和電視節目《嘎嘎嗚啦啦》、《愛的進行式》打工。當時，台灣社會正處解嚴前夕，各種社會與文化運動風起雲湧。一九八二年，台灣新電影掀起浪潮；一九八四年起，雲門舞集陸續推出批判社會資本主義化、關懷勞工階級的舞作；一九八五年，紀實報導社會議題的《人間》雜誌創刊，都帶給他非常大的刺激和啟蒙。

► 錄音 ► 湯湘竹

當完兵，對劇場仍懷抱理想的湯湘竹先選擇在劇場工作，只是一段時間後，他感到當時劇場環境封閉，生存條件也相當窘迫，於是又回到以前打工的製作公司幫忙拍廣告，幾年後，從製片助理升為廣告製片，看似順遂，湯湘竹卻明白那不是自己所要的，「那時我工作很滿，有半年都沒有休息，每天早上起床都在想，我才二十幾歲，怎麼會把自己弄得那麼累，腦袋甚至想不了太多事情，所以我就讓自己停了下來。」

自覺一直工作得沒有方向的湯湘竹，在休息沉澱的日子裡，常想起幾年前看完電影《戀戀風塵》後心底深受震動的感受。「看完後，我連站都站不起來，這才發現，電影竟然可以那麼貼近我。」一直到二○一○年，《戀戀風塵》在數位修復後再次上映，湯湘竹還特別提筆寫下當年第一次看完《戀戀風塵》時的心中悸動：「散場後和弟弟走在陰暗的小巷，路燈昏黃，地面上長長的身影，心裡飽滿的感覺。何其有幸，在我年輕的時候感受到如此的情境之美（此句取自舞鶴小說《鬼兒與阿妖》）……我也記得那夜看完《戀戀風塵》，回家的小巷，空氣中瀰漫著夜來香，暗自為未來偷偷下了決定。」

因此，當有機會再次整理人生，湯湘竹做出了忠於自己且勇敢的決定。「我的第一個想法是想要接近侯孝賢，」雖然有些不好意思，但真性情的湯湘竹仍

坦白直說，「如果要接近侯導，該怎麼辦？我就想，現場同步錄音是當時最新的技術，就從錄音開始好了，會比較快。」於是，他特別請一位他所認識的廣告與電影導演幫忙介紹，向與侯孝賢長期合作的杜篤之毛遂自薦，表示願意當杜篤之的助理。

就這樣，湯湘竹義無反顧地放下過往經歷，老老實實地從錄音助理做起。杜篤之還記得，當時他得知湯湘竹願意當他的助理，真的是非常驚訝：「因為那時他做廣告製片已經有一定的知名度了。」而問湯湘竹為何有如此強大的動力願意重新歸零？「強大倒不是，我覺得是滿認命的，決定要這麼做了。」湯湘竹如此定義，有的是理解自己的了然與認清逐夢不易的堅定。

走過低潮，終於圓夢

當時入行，正值台灣電影新浪潮的中後期，湯湘竹成為錄音助理後的第一件工作，就是在導演楊德昌的家裡，幫忙將剪完的《牯嶺街少年殺人事件》的聲片接起來、整理好，他還記得，楊導家裡的牆面櫃子上擺滿了畫面和聲音的工作拷貝，可是一點都不能弄亂，而且牽一髮動全身哪！

► 錄音　　► 湯湘竹

「等到拍攝現場看見楊導時，天哪，那時候我覺得他是暴君，而且也不太懂當導演竟然可以這麼放縱性情。」想起往事，湯湘竹有感而發地說。以前，有時看到夥伴被折磨到不行卻還在做，自己都會感到不捨，但後來就知道，如果電影拍得好，所有的委屈、痛苦都會一掃而空，因為那種「我拍過那部電影」的自豪勝過一切。如同《牯嶺街少年殺人事件》已成為台灣電影史上的經典，每個參與過這部片的人，如今說出來都是榮耀。「不過楊導不在拍片現場的時候，是另外一個人。我還記得，當時電影中有一段是瑪麗亞‧卡拉絲的詠嘆調，他就介紹我聽瑪麗亞‧卡拉絲的歌，就是在那時候我才認識她⋯⋯」他的聲音裡裝滿濃濃的懷念。

雖有著認分的決心，但湯湘竹終於走上的電影路並非從此明朗燦爛。「我想第一年杜哥應該很想叫我走路，覺得我反應遲頓，看起來壯壯的，但可能幫不上什麼忙。我也覺得很緊張、很迷惘、很無力，常常懷疑選錯了工作。」湯湘竹坦言。加上當時台灣的拍片量少，「一年常有半年或好幾個月沒接到工作做，會低潮，不知道該怎麼辦，因為連養活自己都很困難。」於是湯湘竹搬到深坑住，設法讓自己的生活開銷降到最低。還好廣告圈的朋友仍保持聯絡，偶爾可以拍廣告、賺些生活費。

145

一直到入行兩年，湯湘竹終於圓夢了。「到那時候才真正參加侯導執導的電影，和侯導在一起，哈、哈、哈！」他描述，當時他隨著《戲夢人生》劇組赴大陸拍攝，由於以前的器材沒有那麼好，侯導又是拍廣角鏡頭，所以麥克風操作員得舉著最長、最重的懸吊式麥克風收音。加上長鏡頭每拍一次就要舉十二分鐘，拍了一段時間後，麥克風操作員的手就出問題，再也舉不起來了。「所以就馬上把我升上來做麥克風操作員，對我來講是咬牙就過去了。當我一舉過，杜哥應該覺得我是突然間暴進的那種。」

完美音效，贏得與香港導演的合作

要湯湘竹談每部電影的錄音故事，他是絕口不提有多難或多辛苦，總是輕描淡寫地寥寥幾句帶過，認為一切不足掛齒。但事實上，在拍《戲夢人生》時，湯湘竹得爬上福建老屋的閣樓，再從閣樓上釣麥克風下來收音。由於長時間趴在幾十年無人使用的低矮閣樓裡，他手臂上感染的黴菌一直到電影拍完七、八個月後才痊癒。

從錄音助理升上麥克風操作員的兩年後，一九九五年，湯湘竹成為正式錄音

► 錄音　　　► 湯湘竹

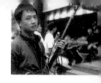

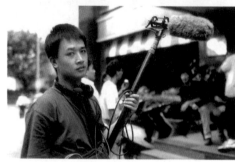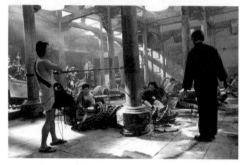

湯湘竹早期從事錄音時，往往得長時間舉著又長又重的麥克風，對於手臂的耐力是一大考驗。（湯湘竹提供）

► 夢想叫我起床

師。除了為國片錄音，在那七、八年間，湯湘竹也經常要飛到香港工作。

抱著證明自己的心情到香港拍片，才發現他們拍片的節奏極快，但對現場的錄音品質並不重視，只要求錄音師錄到對白就好，環境音往往也是後製時再加入罐頭音效。但湯湘竹仍是自我要求，在絕不影響拍攝進度的前提下，努力去收最好的聲音。「我在香港學到很多的是，劇組是完全不理我的，錄好錄壞都不理我，就是一直拍，一直往前衝、往前衝、往前衝，如果跟不上他們的速度就輸了，他們可能連看你的眼神都會不一樣。」湯湘竹形容。

不過湯湘竹積極的工作態度，香港的導演們都看在眼裡。剪接時他們發現，現場若能錄下優質的對白與環境音，可為電影帶來更好的質地與觀影感受。如今回顧，湯湘竹很感謝香港的拍片環境給他的磨練，更榮幸能與張艾嘉、陳可辛、許鞍華、王家衛、關錦鵬等導演合作。

美麗人生的路程風景

錄音工作之外，一九九九年，湯湘竹也開始拍攝紀錄片。他的命題廣闊深厚，從探索原鄉與身分認同議題的《海有多深》、《山有多高》、《路有多長》三

▶ 錄音

▶ 湯湘竹

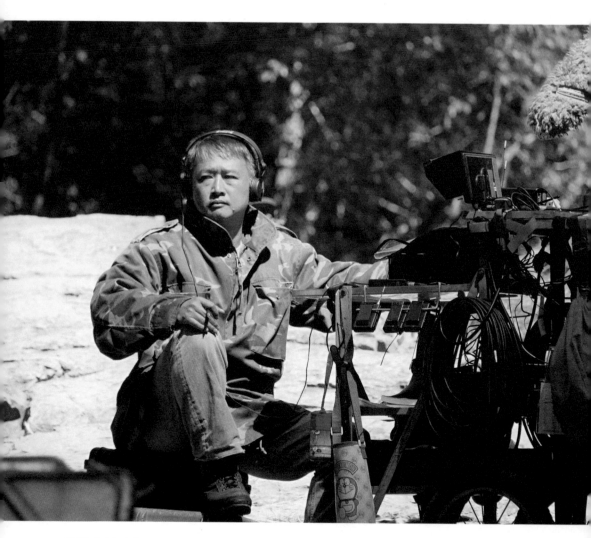

湯湘竹自我要求甚高，總以錄下優質對白與環境音為目標。（果子電影提供）

► 夢想叫我起床

部曲，到受邀拍攝《尋找蔣經國》、《餘生——賽德克‧巴萊》，屢屢入圍、獲得重要獎項，成績斐然。

對湯湘竹來說，拍紀錄片得以為人生中的疑惑追溯解答，也得以與更多人分享他的所思所見。「對我來講，這是個很大的情緒出口。」而在電影圈中人緣極佳的他，也總能一呼百諾地邀請到許多前輩與好友，同時也是各項專業的好手，和他一起拍紀錄片。「拍電影要有很多人互相配合，而拍紀錄片可以用最少的人、找最好的朋友一起去自己想去的地方。」他滿足地說。

例如在湯湘竹近年的紀錄片作品《餘生——賽德克‧巴萊》中，為了紀錄被迫遠離家園的霧社事件遺族回到賽德克族發源地——神石Pusu Qhuni的過程，湯湘竹不計一切拍攝困難，帶領了八人的拍攝團隊，並聘請十四位布農族雲豹登山隊員擔任高山協作，一行人個個背上沉重的器材、生活用品和水，登上海拔三千公尺的中央山脈脊梁，來回十天跋涉拍攝。

這部紀錄片也以前所未有的高畫質影像記錄台灣高山的壯闊風貌。「我有很多很好的朋友，年輕時都是小助理，現在大家都是主管了。這部片和中影合作，我就和我的好朋友、中影製片場主管說：『台灣這麼美，但我們每次要拍高山、海底，都因為經費不足而打折扣。我們現在到這個年紀，不能再做這樣的事情

150

了，應該把台灣最美的部分拍下來，這是我們該做的

器材、買最好的保護裝備，還給了我會流眼淚的出租價格。」身為台灣電影圈

的中堅一輩，湯湘竹清楚自己該扛起的責任與使命。有時候一個堅持、一個號

召，大家願意同心協力，就能帶來改變。

談起登上山林的種種，湯湘竹自然而然就開心起來。「布農族背著比我們都

重的背包，走到累極的時候，他們會呼嘯：『喔～耶喔，喔，嘿喔～』然後夥

伴們也會開始哼唱附和，那是互相打氣，也可以知道彼此的位置。」

「在中央山脈的脊梁上聽到這樣的聲音，眼淚會流下來，太感人了，覺得他

們就是那山脈的主人啊！我就想，以後我還要拍布農族，把這些記錄下來。」

他一邊敘述，一邊大聲唱起布農族呼嘯時所唱的曲調，厚實的聲線如同原住民

那樣嘹亮而迴盪，讓人瞬間有種站在高聳山頭上迎風的凜凜想像。

從小跟隨著在新竹尖石鄉林木檢查哨當警察的爸爸，湯湘竹就是生長在山林

間的孩子，在原住民部落裡恣意奔跑，人與人之間沒有隔閡地相處著。現在的

他，仍是渾樸自然。從錄音師到紀錄片導演，電影工作帶著他到處走，見識了

世界之大，而紀錄片讓他深入追索，自己與他人是如何立足在這個世界之上。

「拍電影，對我而言是兩種旅行，一種是肉體、身體上的旅行，因為這個工作，

► 夢想叫我起床

我到了世界上很多角落，即使在台灣，也去到很多我絕對不會去的地方。另一種是心理上的旅行，當我拍一部片、拿到新的劇本，我就好像參與了不同的人生旅程。」湯湘竹說起電影工作帶給他的意義，也是他願意做一輩子的理由。

「我藉由讀書和拍片得到一些別人的智慧和啟示。它們都是我人生中很大的路程風景。當然，即使你不拍片、不讀書，你也會有你的啟示，每個人藉由各種方法去接近他的真理。」

有山海、有朋友，有時閱讀、有時創作，生命如此飽滿富足。

▶ 錄音　　　　　▶ 湯湘竹

拍電影，讓湯湘竹見識了世界之大，而紀錄片則讓他探究如何立足這個世界之上。 （果子電影提供）

► 夢想叫我起床

湯湘竹小檔案

一九六四年生，國立藝專戲劇科畢業。一九九〇年起從事電影錄音工作至今。

重要錄音作品包括：《我的美麗與哀愁》、《春花夢露》、《今天不回家》、《甜蜜蜜》、《徵婚啟事》、《心動》、《有時跳舞》、《花樣年華》、《夜奔》、《夏日麼麼茶》、《你那邊幾點》、《台北晚九朝五》、《鹹豆漿》、《雙瞳》、《男人四十》、《不見》、《不散》、《珈琲時光》、《月光下，我記得》、《黑眼圈》、《最遙遠的距離》、《一個好爸爸》、《海角七號》、《天水圍的夜與霧》、《天天好天》、《賽德克·巴萊》、《桃姐》、《天后之戰》、《KANO》、《念念》、《活路：妒忌私家偵探社》、《太平輪》、《破風》等。執導的紀錄片有：《海有多深》、《山有多高》、《尋找蔣經國》、《路有多長》、《餘生──賽德克·巴萊》。

二〇〇二年，以《山有多高》獲得金馬獎最佳紀錄片，二〇〇七、二〇一一年，分別以《最遙遠的距離》、《賽德克·巴萊》獲得金馬獎最佳音效。

如果你有志成為錄音師

● 所需能力與特質

相較於攝影、燈光、美術等技術工作，同步錄音在技術上的難度並沒有那麼高，要成為優秀的錄音師，最關鍵的是經驗的累積，加上工作態度，因為拍片的環境大多是不利於收音的，如何在不影響拍攝的前提下錄到最好的聲音品質，就得靠經驗的累積。

此外，由於拍片時通常沒有人會監督錄音師錄得如何，因此自我要求和積極的工作態度就特別重要，在剪接時，如果導演發現現場條件不好，但你還是錄到了，就會對你刮目相看。

此外，要把錄音工作做好，很多事情都需要別人的幫忙，包括製片組、導演組、場務組等，所以錄音師平時要和劇組團隊保持良好互動，如此一來，真正需要時，其他人都會願意幫忙，協助將錄音工作做得更好。

● 入行機會

入行首先要從錄音助理做起，累積現場經驗兩年以上，才能成為比較成熟的麥克風操作員。目前台灣除了聲色盒子之外，還有中影公司的技術團隊，都是相當專業的音效團隊。

● 薪資水準

初入行的麥克風操作員月薪約為三萬元起，正式錄音師的月薪約為八萬元起。根據美國勞工統計局調查，電影音效師的平均年薪約為八萬八千美元（約合台幣兩百七十萬元）。

● 入行前的心理準備

很多年輕人會對電影錄音工作有過多的浪漫憧憬，但在拍片現場，工作其實就是上戰場，有一定的嚴酷性。前輩可能會下命令要求快速做到，大部分的年輕人可能不太適應這樣的情況，所以汰換率很高。建議一開始先從技術性沒那麼高的助理工作做起，從中觀察並想想自己是否適合電影工作、適合哪一組的工作，再做決定。

此外，一個專業錄音師需要數年的養成時間。有些年輕人做了幾部戲之後，就自己出來當錄音師，除非是製作的要求不高，否則那麼短時間累積的經驗一定不夠。因此，想當錄音師不能速成，而要累積足夠的經驗、花時間打好基礎。

● 給有志入行者的建議

電影工作不只是一份工作，它對人是有影響的。即使只感動到一個人，仍有它存在的價值。

跨時代的
幕後英雄

【場務】
王偉六

清晨五點，南台灣，天還沒亮，場務領班王偉六就到了《痞子英雄首部曲》的拍片現場。為了早上九點開拍的戲，他將三台大風扇接上發電機，裝置在卡車上，然後指揮卡車在沙地上緩緩行駛、吹起演員後方的沙，再以幾台小型風扇吹起演員前方的沙。王偉六指揮著場務組，並與美術組通力合作，一試再試，好讓攝影師能捕捉到最具張力的畫面。

電影上映時，觀眾一開場看到漫天狂舞的濃密黃沙席捲而來，還以為是在異國沙漠取景的成果。殊不知，那是靠王偉六靈活的腦袋、巧手、超過三十年的拍片經驗所創造出來的成果。他讓劇組不必砸大錢出國拍攝，也無須做電腦特效，就呈現出好萊塢電影般充滿力度與美感的場面，令人折服。

能將場務的作用如此極大化，王偉六還是台灣電影圈的第一人。

「其實拍片就像魔術一樣，要想辦法把它變出來，這些都沒有人教過我，是我自己想辦法去解決，每部片的經費到哪裡，我就設定到哪裡。台灣電影劇組不像國外分工細，各種拍片需求都有專門人員處理，所以如果是我做得到的，我就會盡量做。我也滿喜歡挑戰的，如果每次拍電影做的事都一樣，就沒有意義啊！」王偉六既老練又誠懇地說。他的眼神犀銳，深咖啡色的皮膚是被烈日曬過一層又一層的痕跡。

► 夢想叫我起床

建立場務的專業形象

場務的工作是包山包海的，包括搭高台、鋪軌道、推軌道、造雨、放霧、吹風、搬運器材和道具、維護演員與器材的安全、擋人擋車、留意前後鏡頭是否連戲或穿梆、場地清潔等，看似是打雜、出賣勞力，但只要和王偉六一起工作過，就會驚覺一位出色場務人員的能耐，他的縝密思慮、優異技術、對美與戲劇的敏銳度，不僅能幫助劇組以最佳效率拍片，甚至會影響電影的藝術表現。他讓侯孝賢的電影有自然的風、幽邃的霧，也讓魏德聖的電影有更扣人心弦的攝影機運動。

「以前電影場務沒有建立一套專業，常常被人瞧不起，其實場務這個工作一直被大家誤解，不是會爬樹就可以當場務。」入行之初曾短暫兼任過場務的導演魏德聖深明王偉六的獨到之處，「場務是在現場幫助機器、幫助演員、幫助一切都到位的工作，要很細膩才做得好。六哥雖然是大老粗的樣子，可是他很細心也很聰明，而且眼觀四面、耳聽八方。」

當拍攝《賽德克‧巴萊》那樣經常要在深山峻谷裡拍攝大場面的電影，更顯出王偉六的專業價值。「在很險要的地方拍片時，他就發揮很大的功能，例如

► 場務

► 王偉六

推軌道的速度看似小事，卻影響了戲的節奏和情緒，而王偉六總能拿捏得恰如其分。（王偉六提供）

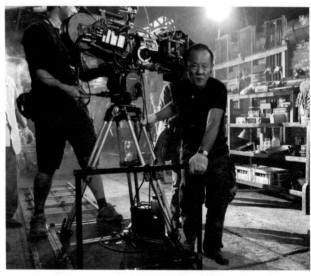

要怎麼在溪水裡面鋪平穩的軌道、架好大型升降機，要怎麼在很斜的山坡上搭出四、五層樓高的高台，讓我們能把燈光架在希望的高度、打出想要的光，這些都必須懂得力學的原理、機械的運作。」在那之外，魏德聖也特別讚賞王偉六推軌道時的細膩度，因為他總能緊抓住演員的表演節奏，在最恰當的時間點，以最適合的速度推動台車，使乘在

其上的攝影師和攝影機能拍出最具張力的鏡頭。「很多人都小看推軌道這件事，但它很重要，因為推軌道的人拿捏速度時，要抓得住戲的節奏和情緒，這個六哥就很強。」

此外，他還會時時刻刻盯著監看螢幕和現場，檢查一切是否準備就緒或連戲。

有時大家氣氛低迷或疲憊渙散，他甚至會開起玩笑或發揮念功來扭轉氣氛，使

大家能更專注、更順利地完成拍攝。因此，當拍片現場有王偉六在，便意謂著

更少疏漏將發生、更多問題能被解決，所以許多導演拍片時，都會指名找王偉

六合作，特別是執行難度高的大片。

魏德聖更指出，由於王偉六的出色表現，如今場務人員的地位已不同於以往。

「因為六哥建立了場務的專業、在劇組裡扮演關鍵的角色，讓大家覺得場務是

個專業的工作，也讓從事場務的年輕人有尊嚴，這樣的影響已經發生了啊！」

電影讓他不再鬼混廟口

歷經多次採訪，王偉六每次一定會提早五分鐘到達，並主動帶來自己的資料，

包括入行以來的工作照、合作過的演員與導演寫給他的留言，還有一本筆記本，

裡頭寫滿了他參與過的電影，還一一列出年份、電影公司、片型和導演，鉅細

靡遺。看來粗獷強悍的他，做事其實周密不紊，也特別重感情。

在他的筆記本裡，從侯孝賢、徐克、杜琪峰、張艾嘉、蔡明亮到魏德聖、鍾

孟宏、林書宇，這三十年來台港各世代的重要導演都名列其中；在他的陳年大

相簿裡，第一張照片就是十七歲、初入電影圈的他，帶著懵懂又欣喜的笑容與

大明星鳳飛飛合照。

在那沒定性的十七歲，所幸是光鮮的電影世界吸引了他。王偉六不諱言，在接觸電影工作之前，他本來是個好勇鬥狠、人生沒有方向的青少年。

「那時候家裡環境不好，我對讀書也不是很有興趣，愛玩、不學好。」王偉六毫不迴避地形容。國中畢業後，他雖當過電子作業員、沖床人員，也試過送雞蛋、發海報、做豆腐等工作，但總是很快就做不下去。「那時候我是『一年換二十四個老闆』，我家又住在廟口附近，沒事就去打架、鬼混、三更半夜喝酒，家人看我遊手好閒，擔心我每天在廟口晃，總有一天變流氓。」

於是，當過電影燈光師的爸爸便將王偉六託付給在當電影攝影師的舅舅廖本榕，要他跟著學當攝影助理。就這樣他被領進行，參與了他的第一部電影《問斜陽》。

撞牆期的突圍

以攝影助理的身分跟了兩部片後，拍片時認識的燈光師看王偉六做事認真，便找他做燈光助理，於是他也陸續做了幾部片的燈光助理。後來又有前輩找他

▶ 夢想叫我起床

無論是整地或架設高台，都是場務人員的職責。（王偉六提供）

► 場務　　　　　　► 王偉六

做場務助理，他也樂於嘗試，因為喜歡拍電影，只要有工作上門，他就做。

「當時攝影助理一個月可以領四千元，但壓力很大，因為攝影器材都很貴重，怕弄壞，攝影的專業知識也很深，要讀很多英文書，攝影器材更是日新月異，沒本事跟上，就很容易被淘汰。」王偉六稱自己不愛念書，不適合當攝影助理，加上場務助理薪水較高，一個月能有一萬兩千元。「那時候比較缺錢，就想去做做看。」

就這麼選擇了場務之路的他，幸運地遇上國片的多產期。「我加入的場務團隊將近有五十個人，它不是公司，就是一群人、一個團隊，總共有十幾個場務領班、五十幾個場務助理，每個月負責十幾部電影的場務工作，哪部電影缺人手，很快就可以調人去幫忙。」王偉六形容當年的盛況。因此，他很快就學到各種類型電影的拍片方法，如武俠武打片、戰爭片、愛情文藝片、恐怖片等，累積的經驗到現在都還能派上用場。

不過王偉六不諱言，早期的場務工作著重在生活管理面，像是每天都要幫全劇組的人洗茶杯、送茶水、洗毛巾、遞毛巾，也不像現在愈來愈重視專業分工，會將吊鋼絲、設置保護措施等工作交由訓練有素的專業人員負責，或將器材道具委託保全公司看管。

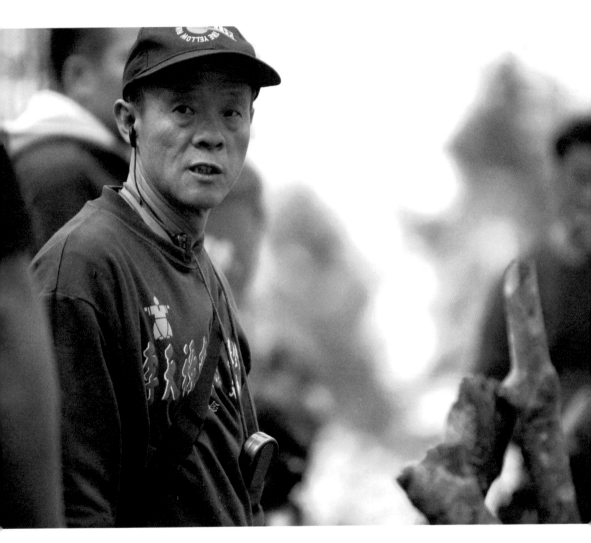

在拍片現場，王偉六總是留意著各種細節，隨時待命。（果子電影提供）

▶ 場務　　　▶ 王偉六

因此,當時為了看管器材道具,王偉六常必須一個人在荒郊野外過夜,而且得沒水沒電睡上半個月、一個月。他還記得,有次颱風來襲,他被派在山上看守器材道具,但那裡沒有遮蔽處,只能一個人頂著暴雨狂風撐過一整夜,也不能撤。好不容易等到電影拍完,電影公司又快倒了,硬是不給他酬勞,場務領班也不幫他爭取。「本來就已經有一餐沒一餐的,又拿不到錢,我差點想去自殺。」他說,早期做場務特別辛苦,又常遇到惡意不付薪水的電影公司。「我偶爾也會掉眼淚,心想不要拍片了。」

不過辛苦雖辛苦,王偉六對場務工作卻做出興趣。入行五、六年後,順利升為場務領班。

只是另一方面,國片產量開始銳減。

他很難每個月都接得到工作做,經濟狀況捉襟見肘。而且同住的父母只要看到他待在家裡,就會不斷叨念,要他轉行找個正經工作做。最長曾有半年,完全沒工作上門。

為了繼續留在電影行業,他開始去做臨時粗工,因為這樣一天就能領到一千兩百元,至少有錢繳家裡的水電費、電話費。然而苦撐多年,台灣電影市場依舊慘淡,一直沒讓他等到可以比較樂觀的未來。

► 夢想叫我起床

於是，當一九九七年導演侯孝賢要籌拍《海上花》，王偉六下定決心向多年來總是堅持找他擔任場務領班的侯導說，他打算不做了，要改行。

沒想到，侯孝賢不是用一般的方法留人，而是告訴王偉六：「假如你不做，那我的公司也要收起來，不拍電影了！」這讓王偉六感到備受重視與珍惜，也促使他無論如何一定要把場務這條路好好走下去。

「侯導給我一個壓力。我在他身邊那麼久，他很會看人，他應該是覺得我有這方面的才華，值得在電影圈貢獻。」事隔多年後，王偉六這麼註解那決定他命運的一句話。

而王偉六至今不管到哪拍片都開著載送拍片器材的貨車，也是侯孝賢特別送他的，讓他可以不必再花心思在租車、還車這類瑣事。「侯導也不明講，就說我做任何事都很在意細節，

王偉六開著侯孝賢導演送的貨車，跑遍一個又一個片場。

► 場務　　　　► 王偉六

168

可以顧車顧得很好，所以把車交給我保管。講是這樣講，他也不會跟我要回去，等於是把車送我。從那時候，我就把那輛車子當做是第二生命，到現在也超過二十年了。」王偉六滿懷感謝地說。

而那充滿情味的送車往事，也隨著他的貨車停駐在一個又一個拍片現場，成為一代又一代的電影工作者津津樂道的故事。

就算借錢，也要讓助理安心工作

既然這輩子做定了電影，王偉六念茲在茲要改善場務人員的處境，想方設法讓年輕一輩不必再面對自己遭受過的不合理對待。

所以，他努力提升場務人員的專業度和給人的觀感。除了做好自己，他也不藏私地將自己所知的一切教給他所帶的年輕場務，但如果助理表現不好，他也會馬上換人，連器材的歸位、穿著是否整齊等細節，他都嚴加要求。

另一方面，若助理表現不錯，王偉六會極力幫助理爭取更好的待遇，有時遇到無法如期領薪的情況，他甚至會自己先墊錢，好讓他所帶的場務人員能照常領薪，可以無後顧之憂地繼續工作。

► 夢想叫我起床

王偉六做事細心，連場地的清潔都親自動手。

拍攝《賽德克‧巴萊》時，王偉六便是如此。當時由於拍片經費不足，因此全劇組數百位工作人員連續幾個月領不到薪水，但王偉六拿出自己的存款，先發薪水給他帶領的四個場務人員。只是，他自己的數十萬元存款也很快就發完，雖然百般不願，他還是向姊姊開口借錢，才撐過自己無薪可領卻要發薪水給四個助理的那幾個月。

「帶人要帶心，他們跟著我很辛苦，工作期間也有人受傷，所以來跟著我工作就是幫我忙。如果沒有薪水，他們可能做不下去，或者下一部片就不會幫我了。」王偉六定定地說，「我不希望我以前經歷過的事情，現在再發生在我的助理身上，因為我會對不起他們和他們的家人，所以我會想辦法爭取。如果真的不行，我寧願先去借，讓他們有保障，至少讓他們的家人放心。」因為走過，他想改變更多，也願承擔更多。

► 場務　　　　　► 王偉六

兢兢業業，不能有小小的鬆懈

談起工作時，王偉六時不時就主動提及家人，可以感受到身為家中獨子、至今單身未婚的他，對於父母是否支持他這份工作的在乎。因此，當他在二〇一一年獲得金馬獎年度台灣傑出電影工作者獎，對他而言實是意義非凡。

「我從小到大沒拿過什麼獎，拿這個獎，家人很高興，也終於為家裡爭光，讓家人感覺到我在這個圈子受到肯定。」他樸質地說，難掩臉上的驕傲之情。

「不過更重要的是，場務工作能受到肯定，年輕人能待下來！」他盼望，大家能因為他的得獎而看見場務人員的價值，未來也將有更多年輕人想進入場務這一行。

走過天天都想喊停的日子，到認定自己終將堅守在同一個崗位，王偉六驅動自己的工作哲學很簡單且直接——將自己的注意力集中在工作中的學習，突破和自己喜歡的部分。「做電影這行就是拍每部片都不一樣，我現在也還是在學習，要想辦法突破。」他又特別強調，「拍電影也可以到處走、到處看，看到別人沒辦法看到的東西。」

因為知道每次的辛苦都是在為下部片儲備經驗，所以當下再苦也都能熬過，

但若還是快撐不過，他就會告訴自己：不要想太多。

不要想太多，就是不去計算自己到底付出了什麼、得到了什麼。「我沒有要做什麼大事業、大成就，」精明如他如此告訴自己，「我只要在這裡把我的工作做好就行了。」

所以，他總會和剛入行的年輕場務說：「做場務要把持得住，不是今天投入付出，明天就會看到成果。一步一步慢慢來，不要太急，不要太去規畫人生怎麼走。」聽似平凡的話語，慢慢咀嚼後，卻能從中嘗到人生的真實況味。

人生在世，幾人能真正做到不求聞達？

王偉六曾掙扎，但最後懂得了。真正出色的場務工作者要能甘心成為他人的倚靠，無條件做個電影幕後的英雄。

▶ 場務　　　　▶ 王偉六

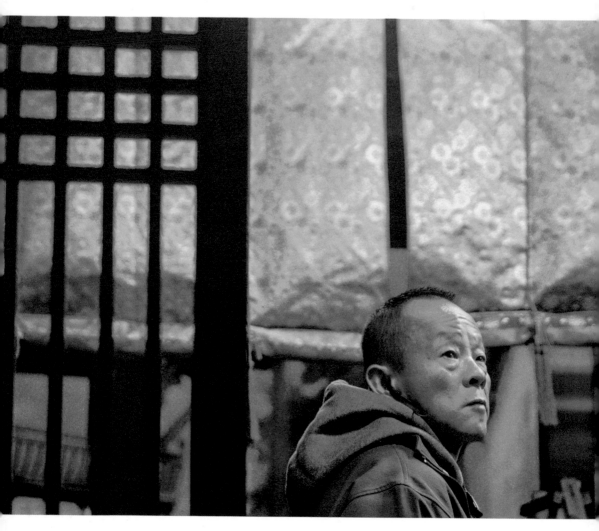

王偉六甘心成為他人的依靠，無條件做個電影幕後英雄。

► 夢想叫我起床

173

王偉六小檔案

一九六五年生，十七歲即投入電影圈，從事電影場務工作超過三十五年。

曾與侯孝賢、萬仁、陳坤厚、張毅、柯一正、金鰲勳、劉家昌、吳念真、徐克、張作驥、杜琪峰、張艾嘉、蔡明亮、林書宇、鍾孟宏、魏德聖、蔡岳勳等導演合作。

參與電影包括：《油麻菜籽》、《冬冬的假期》、《我這樣過了一生》、《戲夢人生》、《多桑》、《梁祝》、《好男好女》、《南國再見，南國》、《海上花》、《黑暗之光》、《愛你愛我》、《千禧曼波》、《雙瞳》、《向左走‧向右走》、《20‧30‧40》、《珈琲時光》、《天邊一朵雲》、《最好的時光》、《詭絲》、《紅氣球》、《九降風》、《停車》、《艋舺》、德克‧巴萊》、《星空》、《痞子英雄首部曲》、《刺客聶隱娘》等。

二〇一一年，獲得金馬獎年度台灣傑出電影工作者。

► 場務　　► 王偉六

如果你有志成為場務工作者

● 所需能力與特質

若有興趣從事場務工作，體力好是基本條件，因為場務必須負責不少粗重工作，而且拍片常是沒日沒夜；再者是敬業態度，包括守時、吃得了苦、耐得了熱等。

此外，因為場務工作的本質是輔助他人的工作，也需與各組團隊密切配合，因此，最好能具備樂於協助他人、善於覺察他人需求的特質。

臨機應變的能力也相當重要，這方面要靠經驗累積，因此應盡量參與不同類型的電影，學習各種技術與方法；另一方面則要靈活運用有限的器材與資源，達成導演所要的拍攝效果、提高拍片效率，這是場務人才的最高價值。

● 入行機會

場務工作的入行機會不少，一開始，通常要找到師父跟著學習，從場務助理做起。

跟對師父很重要，因為可以學得更多更好，也能得到較多的拍片機會，對未來出路很有幫助。

而升上場務領班所需的年資，則視個人能力而定。以往需要累積好幾年的經驗，不過現在也有可能參與過一、兩部電影，就脫離師父自行闖盪，成為場務領班，但能否

成功就看個人表現了。

● **薪資水準**

初入行的場務助理月薪約為兩萬八千元起，由於工作粗重，一般而言起薪會比攝影助理、燈光助理、道具助理高，日後升遷加薪的幅度和速度則依個人能力而定。場務領班的月薪約為五萬元起。

● **入行前的心理準備**

場務工作具有一定的危險性，因此在拍片現場務必須注意安全，平時也要養成良好的體力和生活習慣，才有本錢在這一行做得好、做得長久。

電影工作的收入較不穩定，而且沒有年終獎金可領，因此入行前需考量自己是否有龐大的經濟壓力、家人能否體諒支持，這些都是相當重要的前提。

● **給有志入行者的建議**

最主要是要有興趣、有心學習，才有辦法在這個行業生存，走的路才會長。

場務 ► ◄ 王偉六

【剪接】

陳曉東

尋找感動，
不眠不休

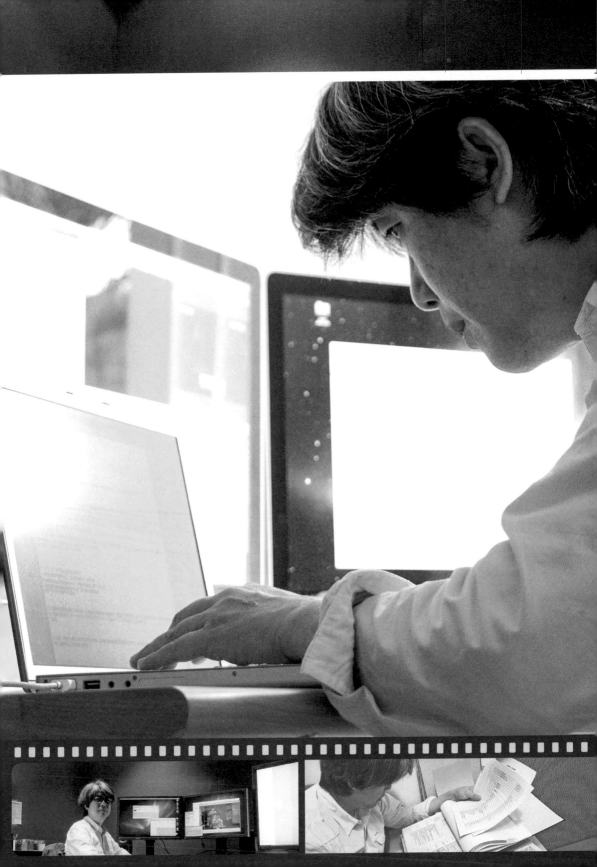

「他是很多導

「他在電影圈二十多年，我常常在剪接室看到他剪到隔天。」

數素昧平生的學生，完成他們人生中的第一部影片。

影的黑暗期，也義不容辭地為六、七年級導演伸出援手，多年來甚至指導過無

二十八年的他，見證過台灣新電影的勃發美好，和五年級導演一同走過台灣電

除了出色的剪接功力，陳曉東更是無條件地為台灣電影傾力付出。入行超過

也讚譽，陳曉東其實是這部片的第二導演。

觀眾可以循著不同面向的條條線索，輕易進入王文興的世界。連影評人聞天祥

的精心裁織下，這部以台灣作家王文興為主角的紀錄片形式特出，質地如散文，

的人》奪得金馬獎最佳剪輯獎。在陳曉東

二〇一一年，陳曉東以《尋找背海的人》奪得金馬獎最佳剪輯獎。在陳曉東

的人》會用二十二個線索來剪，是它給我的啟發。」

「呈現一個人可以用線性的方式，也可以用片段的方式，紀錄片《尋找背海

錄，興致盎然地介紹。

剪接師陳曉東從書櫃裡拿下《顧爾德的32個極短篇》的英文劇本書，翻開目

十章〈CD318〉是史坦威鋼琴的編號，因為顧爾德這一輩子只彈這個鋼琴……」

因為鋼琴家顧爾德最初就是因為演奏《郭德堡變奏曲》而轟動樂壇；第

這

是《顧爾德的32個極短篇》的劇本，第一章是《郭德堡變奏曲》的序曲，

演的恩人，聽說他剪短片、學生片都不拿錢的，所以他老婆滿辛苦的。」得獎

那年的金馬獎典禮上，頒獎人楊貴媚和小野如此介紹陳曉東，一般觀眾才知道，

原來台灣電影圈裡竟有這麼一位純厚善良的資深剪接師，總是犧牲自己、默默

付出，卻不求回報。

當初入行，陳曉東只是想幫國片一個忙，沒想到這個忙一幫就超過二十八年。

這麼多年來，陳曉東一直懷抱著最初的心意，不眠不休、不離不棄、無私忘我

地為電影溫柔燃燒。

不甘於慣性思考

台北內湖老舊公寓的二樓，是陳曉東與兩位年輕剪接師共同承租的工作室，

窗邊窄長的高腳桌，是陳曉東閱讀的角落。再忙，也要每天閱讀，是他認為必

須長期做到的工作習慣與自我要求。

「剪接就是關於結構，而每本書都有一個結構，不管是短篇小說、長篇小說，

任何一個作品都在提供不同的說故事方式。有時構想、討論不出比較好的呈現

方式時，文學作品就會給我一些靈感。」陳曉東認為，閱讀能刺激他跳脫慣性

▶ 剪接　　　　▶ 陳曉東

180

思考，在剪接時以不一樣的方式敘事，「創作就是不放棄任何一個可能，而閱讀開啟這些可能。」

如此用心修練，是因為剪接對一部電影來說常是至關重大的。剪接師是電影的最後把關者與掌控者，能將電影琢磨提煉至最美善的面貌。有時，優異剪接師的費心裁剪與藝術眼界，甚至可能挽救整部片，也可說是再次創作。

「拍電影不容易，以國片的環境來說，常沒有辦法在拍攝時將各個環節都做到位，而我們就要想辦法用剪接讓電影變得更好，可能是打破原來的結構，使尷尬的部分不要出現，讓電影的完成度更高。」陳曉東解釋道。

以陳曉東來說，剪接工作常是從接到劇本開始，若時間允許，他便會參與劇本討論，從剪接的角度釐清故事情節的因果關係，建議汰除演員情緒重複的場次，在開拍前就協助導演去蕪存菁，也省下不必要的拍片成本。

電影開拍後，他也會盡早拿到拍好的影像一一審視，並記錄演員不同的表演方式和細節，先行思考。之後，再按照劇本的場次順序一路順剪，在殺青後一個月內完成初剪。

待導演看過初剪，陳曉東便會正式與導演密集討論，首先會依導演的意見調整結構、節奏或風格，短則一到兩週，長則半年，可剪出導演所要的版本。但

► 夢想叫我起床

除了導演版之外，他還會剪出另一個或更多版本供導演參酌比較，最後再細剪出最終版本。

說來容易，但其實每一次的更動都是耗心竭智、曠日費時。不過主動且願意付出加倍時間與心力剪出更多版本的陳曉東，卻不會因而堅持，到最後仍會尊重導演的選擇。「把我的意見充分呈現出來就可以了。」他笑說。多剪出其他的版本，只是為了提出更多的可能性，而通常也會激發出彼此更好的想法。

而且，陳曉東就是有本事以同樣的拍攝內容，剪出完全殊異的風格。例如電影《最遙遠的距離》最初始的版本是依故事情節推展的電影，畫面銜接巧妙精準，節奏俐落；而另一個版本是依三位主角的情緒狀態推展，故事性、節奏因而減緩，更偏向藝術電影，也使觀眾的心靈能沉靜下來，諦聽樹曳海濤。兩種版本各有味道，也擁有不同結局，使導演林靖傑難以抉擇。最後，導演決定選擇後者，優異的剪接也協助這部片奪得二〇〇七年威尼斯影展國際影評人週最佳影片獎。

細讀場記表是剪接初期的必要工作，陳曉東會在審視的同時，思考電影的結構。

► 剪接　　　　► 陳曉東

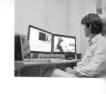

而如果可以，陳曉東也會鼓勵導演多邀電影人幫忙看片、給建議，因為他認為，影像的排列組合有無限可能，剪接可以不只是導演與剪接師的兩人創作，而是眾人的腦力激盪、集體創作。

談到這裡，他拿出日本知名編劇橋本忍所寫的書《複眼的印象》，他語帶欣羨地描述道，《羅生門》、《生之慾》、《七武士》等經典傳世之作就是因為橋本忍、黑澤明、小國英雄三位頂尖創作者願意攜手合作、互相激發，才得以誕生的。「他們同坐在一張桌子旁寫一場戲，相互辯證角色的職業、個性、生活細節應該是什麼，找到最好的方式時才拿去拍。既然劇本都可以集體創作，為什麼剪接不可以集體創作？」

陳曉東表示，在台灣電影圈，現在大家都會本著互相幫忙的心情看片、給予建議。而陳曉東不僅不怕作品得受眾人檢視評價，或者可能又得反覆修改，反而甘之如飴。他說，有時前輩只要稍加提點、輕微改動，就能使整部片看來截然一新；更多時候，則是需要眾人的看片觀感，幫助導演下定決心取捨。

「因為大家會很珍惜拍片的機會，也不願再看到有導演因為片子垮了而負債幾千萬，這樣往後幾年要怎麼過？所以希望片子出去時要慎重。如果能讓更多人的意見進來，反覆討論修正，又斟酌幾個月，反而是好的。」陳曉東解釋著

他樂於承擔的理由。因為他知道，每部電影都是導演等待多年才得到的資金和機會，他必須不辱使命。

因《童年往事》感動，一頭栽進電影圈

而使命感，正是陳曉東一頭栽進電影工作的理由。

一九八九年，陳曉東從輔大歷史系畢業，就立志要從事電影，一心想幫國片的忙。

因為在大學時期，他已深受台灣新電影打動，但新電影處境艱辛。「那時候國片被港片、洋片打得很慘，很少有人關心國片，大家都在罵、都在批評。」

陳曉東還記得當時情景。其中，侯孝賢執導的《童年往事》最是讓他大受撼動，因為他從沒想像過，自己生命經驗竟可以那麼真實貼近地被電影捕捉下來。於是，感性的他連進戲院看三次，次次都觸動到落淚，也讓他自許，有機會一定要投入電影工作。

畢業後，陳曉東很快就找到兩份電影工作，一個是位在中興百貨樓上的金像獎戲院的副理，月薪三萬五千元，另一個是中影的錄音助理，月薪一萬兩千元。

▶ 剪接　　　　▶ 陳曉東

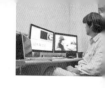

184

而他選擇了後者。

明明可以輕易擁有三倍薪水與光鮮頭銜，陳曉東卻義無反顧地選擇了更接近台灣新電影創作源頭的中影，老老實實地將自己的美好前程交了出去。

「我不是科班出身，就沒有要求，只要讓我進去，哪一個部門都可以。」懷著如此心情的陳曉東，一進中影便被派去擔任錄音助理，主要工作是在放映室播放毛片，好讓配音員能看著大銀幕上的毛片配音。在擔任錄音助理將近三年的期間，他也曾是資深音效大師杜篤之的助理，參與了台灣第一部以杜比立體聲製作的電影《少年吔，安啦！》，也因為當時看到杜篤之以聲音分軌、聲音剪接的方式，技藝高超地將片中許多槍戰場面的音效製作得生猛逼真，於是陳曉東心生嚮往，開始嘗試做聲音剪接。

不久後，廠長建議他調到剪接室試試，他也決定再到剪接室重新學習。雖然因而多花了一倍時間當助理，但他因此磨練出對聲音與音樂的敏銳度，對日後的剪接工作大有助益，而且對電影熱切著迷的他，一點也不覺得的時間久長。

當剪接助理的期間，他白天跟著中影的剪接師，下了班，晚上又去跟著別的剪接師學，即使為此得長期熬夜，但只要有機會學，他就不放過。於是，當時分別深受導演侯孝賢、楊德昌、王童與蔡明亮倚重的資深剪接師廖慶松、陳博

▶ 夢想叫我起床

文、陳勝昌，都成為他的師父。

「當助理的階段，是看電影最多、學習也最多的時刻。」陳曉東其實很享受那段可以不必擔負剪片壓力、專心學習的時光。他說，在師徒制下，師傅不一定會主動教，但可以自己從旁觀察師父的剪接眉角，甚至學到導演的創作方式，那些都是可貴的養分。

當時只要有機會，陳曉東也一定會到拍片現場探班，親炙鏡頭下的氛圍。因此，他的記憶裡也不小心收藏了大導演們的珍貴小故事。他曾在半夜開車到《牯嶺街少年殺人事件》劇組探班時，在九份的半山腰遠遠就聽到楊德昌導演因為道具沒準備好，大罵「操他媽的……」，而且氣到一個鏡頭都沒拍就收工。而在《少年吔，安啦!》的拍攝現場，當男主角高捷充滿感情地用力敲鐵門、敲到手都紅了，門內的女主角魏筱惠拒絕幫他開門、卻哭得眼淚鼻涕直流，陳曉東發現，那一刻，全場的工作人員都為之動容，擔任監製的侯孝賢也偷偷掉淚，然後抹掉眼淚，率性地大喊收工。「那個時刻，我深刻感受到電影的魅力。」他說。

陳曉東也記得，蔡明亮拍《愛情萬歲》時，每天就好像在對女主角楊貴媚出考題，有時要她不斷地走，有時要劇務抓幾百隻蚊子丟在空中，讓她沒辦法

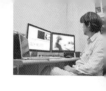

「演」，只能真的去打蚊子，然後拍下她的自然反應。尤其拍最後一顆鏡頭時，蔡明亮只交代楊貴媚，要在一片荒涼的大安森林公園裡一直走，最後要哭，而且只要沒喊卡就不能停。「她真的很慌，準備的東西都被廢掉，又完全沒有劇本，她實在不知道要怎麼走、表現什麼情緒，整個人覺得很委屈，為什麼要答應拍這樣一部電影，當時就真的崩潰了，然後大哭。所以那其實不是演的。」

陳曉東描述著當時的情景，而那一場戲到現在還是經典。

那年，威尼斯影展主席親自飛來台灣選片，陳曉東就在中影的放映室播放這場戲。「那時片子都還沒剪，畫面還是閃來閃去，我們只放了那一顆哭的鏡頭給他看，《愛情萬歲》就入選了。在放片的時候，我看著他們討論，我是很感動的。」陳曉東說，當助理時，看著優秀的前輩認真誠懇地拍片，樹立了高標準，也形塑了他對電影的美學眼光、對藝術的追求態度。「他們讓我知道什麼是好的東西，對我的影響很大。」

為人設想，從不說不

結束六年的助理生涯，一九九六年，陳曉東正式成為剪接師，卻正好碰上國

片史上最慘淡的時期，那幾年，國片年產量大概只有十至十五部，也幾乎全交由資深剪接師操刀。「當時沒什麼電影可以剪，老師傅剪長片，短片沒人剪，我就有機會去剪同輩年輕創作者拍的短片，跟著這一票創作者一起成長。」陳曉東說。

無論是短片、紀錄片、學生片，只要時間允許他就剪，也從來不計酬勞。當時魏德聖、林靖傑、瞿友寧等導演的短片，不少是由陳曉東操刀。曾一同走過台灣電影的谷底，陳曉東頗為台灣的五年級導演抱屈，他認為當時不少導演的拍片才華已是有目共睹，卻因時勢艱困，而苦等不到拍第一部長片的資金與機會，有人只好去開計程車，有人則是去當記者寫文章，在等到機會之前，想辦法養活自己。

「這些人都很窮，沒錢，也不知道下一部片在哪裡。我比較幸運，薪水不多，但有得領。正副導演們可是有一餐沒一餐的，我有時還會擔心他們的房租繳不繳得出來？」陳曉東認為他所能做的，就是貢獻自己的剪接專業。因此，即使導演們能給他的酬勞很少，或是沒有酬勞，他也毫不在意。有時，他擔心交情好的導演們拍片期間錢全燒光，甚至還會主動借幾萬元給好友救急。

堅持電影事業的傳承

忙著剪片、看片、幫忙，電影就這樣填滿了二十多個年頭。不過，雖然時間永遠不夠用，陳曉東總還是不吝惜分享給別人。例如最近有部電影請他幫忙看、給建議，他竟極為用心地寫了八十幾點的修改建議。導演看後，開始進一步向他請益，每次重新修剪後，也都會再請他看過，如此這般往返修改了二十五個版本，前前後後又是好幾個月。

甚至，電影相關科系的學生請他指點畢業作品，他也個個都幫。只要學生聯絡上他了，即使素不相識，他也一定會想辦法擠出時間。例如他從未擔任政大教職，卻曾經連續三年指導政大廣電系的學生剪輯每一部畢業作品，一年共約有八、九部短片。

「我覺得這個過程很重要，因為這可能是他們人生中第一次創作。如果在創作養成的階段有前輩認真對待，對他們的影響會滿大的，他們也會認真看待自己。」即使經常得在晚上十點離開工作室，接著再和學生們碰面討論到半夜兩三點，他仍相信這麼做是必要的。

他說，再辛苦也一定要幫助每個年輕人的原則，是從他的師父、資深剪接師

廖慶松身上學到的。每每看到從事電影已超過四十年的工作者，到現在都還親自帶著學生進錄音室、和後製公司洽談，總讓他特別感動，他知道自己必須將這樣的精神身體力行地傳承下去。「我不會有差別待遇，不管是對有名的導演、新導演、學生，態度都一樣，那很重要，一定要堅持，我的誠懇，一定不能打折。」他篤定地說。

感念家人的支持與犧牲

因為總是忘己助人，陳曉東的人緣一直非常好。當初和太太的第一次約會，就是王童導演和四、五位前輩幫忙敲邊鼓，讓他們倆約在金馬影展連看三、四場北野武的電影。

而在二○一一年，得知陳曉東入圍金馬獎最佳剪輯和年度台灣傑出電影工作者兩個金馬獎獎項後，林孝謙、溫知儀等五位新銳導演也約好要一起幫陳曉東置裝，回報他一直以來的慨然相助。於是，幾個導演拉著陳曉東和他的太太、女兒，一大群人到信義計畫區一連試穿了十幾家西裝。「我們家幾乎沒去過那塊區域。」陳曉東笑說。五個導演陪著他試穿西裝、襯衫、領帶、皮帶、皮鞋，

► 剪接　　► 陳曉東

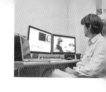

而且每件行頭都得經過每個導演同意才敲定，忙了一整天。而隔週週末，大家又再一起帶著陳曉東去剪髮，所有人為他討論造型，也藉此相聚一堂，感情之好可見一斑。

「以前入圍金鐘獎、台北電影節、金馬獎我都沒去，我覺得我的個性不適合那樣的場合，就是一個幕後人員嘛，去又要穿西裝。」說到「穿西裝」三個字，陳曉東忍不住渾身彆扭、深吸了一大口氣。

但從入圍到得獎的過程中，他感受到同事、合作過的導演、幫助過的學生的盼念是那麼強烈。「我周遭的人比我還開心，好多人幫我集氣。本來我不是那麼在意這些東西，但也許某些時刻有些人默默在幫我，產生一些奇妙的效應。」

他暖暖笑道。

不過這一切的一切，都源於太太的全力支持與犧牲。以前長期在中影工作時，他每天早上九點上班，晚上八點下班後又去幫其他導演或學生剪片，總要忙到凌晨三點才回家，有時更晚。而每天能見到老婆小孩的時間，只是一晃眼。結婚後，能體諒包容陳曉東到這等程度，原來是因為太太本身也是電影人。

考量到陳曉東沒日沒夜的工作型態，太太決定辭去剪接助理的工作，專心照顧家庭和女兒。「她雖然沒講，但應該會有些遺憾吧！假如不是為了帶小孩，她

應該會是個能力比我還強的剪接師。」談起老婆，陳曉東的臉上帶著虧欠感。

「正式登記不曉得什麼時候……我們結婚應該有十二年，我在猜。其實當年有買一件二手禮服，但結婚照一直沒拍，對她還滿抱歉的，我們的經濟條件也讓我們不敢生第二個小孩。」

所幸，二〇一三年，陳曉東開始獨立接案後，終於有了喘息的空間。雖然手上還是有剪不完、看不完的片，但是現在，太太也一同在他的工作室幫他打點聯絡事務，中午可以共進午餐，女兒下午放學後也會來到他的工作室，坐在爸爸的桌邊寫功課。等到晚上九點女兒睡了，他再回到工作室，繼續剪片到凌晨三點。

說到這裡，疼愛女兒的他露出滿足溫柔的笑容，幸福感也在他和站在一旁的老婆之間微微流竄。

用創作感動人的期盼

在關了燈的剪接室裡，黑暗深邃如海，電影畫面微散出五顏六色的光，彷若是人唯可憑藉的浮木。

►　剪接

►　陳曉東

陳曉東日日年年浸濡在這裡，時時刻刻細視著影像，耐著性子，總相信漫長時間後，終能淘出演員最真摯的演出，終能穿透百事萬物的真諦，在最後的最後，織就出最動人的電影。

「我們這一行，真的每天都是在尋找感動。為什麼我們會一直這麼認真地盯著黑暗中的螢幕？我們都希望角色能夠發光發熱、希望可以藉由創作來感動更多的人。」

陳曉東感性地說。

他曾形容剛入行的自己像隻螢火蟲，夢寐以求地飛進星星群中。而二十多年前的真切神往，一點都未受現實的磨損，到現在，還是那麼溫熱。

沉入電影無際無邊的汪洋裡，痴於迷人的光與影，辛苦再也不辛苦，時光一瞬流逝。

陳曉東認為，剪接師的工作就是在尋找感動，希望藉由創作來感動更多人。

▶ 夢想叫我起床

陳曉東小檔案

一九六三年生，輔大歷史系畢業。一九八九年進入中影，一九九六年成為剪接師，二〇一三年離開中影，成立個人工作室。

重要剪接作品包括：《寂寞芳心俱樂部》、《飛天》、《美麗在唱歌》、《惡女列傳》、《小百無禁忌》、《十七歲的天空》、《月光下，我記得》、《最遙遠的距離》、《九降風》、《一席之地》、《街角的小王子》、《翻滾吧！阿信》、《尋找背海的人》、《朝向一首詩的完成》、《如霧起時》、《寶米恰恰》、《一首搖滾上月球》、《愛琳娜》、《行者》、《黑熊森林》、《蘆葦之歌》。

二〇一一年以紀錄片《尋找背海的人》獲得金馬獎最佳剪輯。

► 剪接　　► 陳曉東

如果你有志成為剪接師

● 所需能力與特質

操作剪接軟硬體的技術能力是最基本的、也是最容易學習上手的，但要成為好的剪接師，需要對如何說故事、如何架構故事有概念，並且要有能客觀洞悉事物的判斷力，這些都需具備足夠的藝術素養。

在特質上，要善於與人溝通、合作，並有願意不斷嘗試的耐性，才能禁得起反覆重來、不斷修改的工作本質。

● 入行機會

最常見的方式是從資深剪接師的剪接助理或後期製作公司的剪接助理做起，跟著好的剪接師，扎扎實實地花幾年觀摩學習。一般來說，可能在三年以後可得到正式的剪接機會。

現在，剪接人才的需求愈來愈大，因為分工更細。一部電影除了正片的剪接師，還需要負責剪輯側拍花絮的剪接師、剪輯預告的剪接師，有些電影還會聘雇現場剪接師，好讓導演可在拍片現場馬上觀看初步剪輯後的影片樣貌，以確認拍攝內容是否需要加強、修正，以便即時補拍。這些剪接職務也是累積經驗與作品的好機會。

● 薪資水準

一般來說，剛入行的剪接助理月薪約為兩萬八千元，幾年後可能調升至三萬五千元上下。若有機會剪接大片，最高酬勞約為一部片三、四十萬元，而在香港、中國大陸，剪接大片的酬勞約為五倍。根據美國勞工統計局調查，電影剪接師的平均年薪約為八萬八千美元（約合台幣兩百七十萬元）。

● 入行前的心理準備

剪接師是電影最後的把關者與創作者，因此要做個好的剪接師，真的要非常努力、全心投入，並嚴格自我要求。想在剪接這一行做得長久，要能滿足於參與電影成形的創作過程，願意一輩子為它不眠不休、反覆受折磨也樂在其中。

● 給有志入行者的建議

電影圈其實不大，只要夠認真，一定會被看見、被推薦，很快就有機會擔任重要的角色。

剪接　　陳曉東

【配樂】
王希文

電影作曲的
精準度

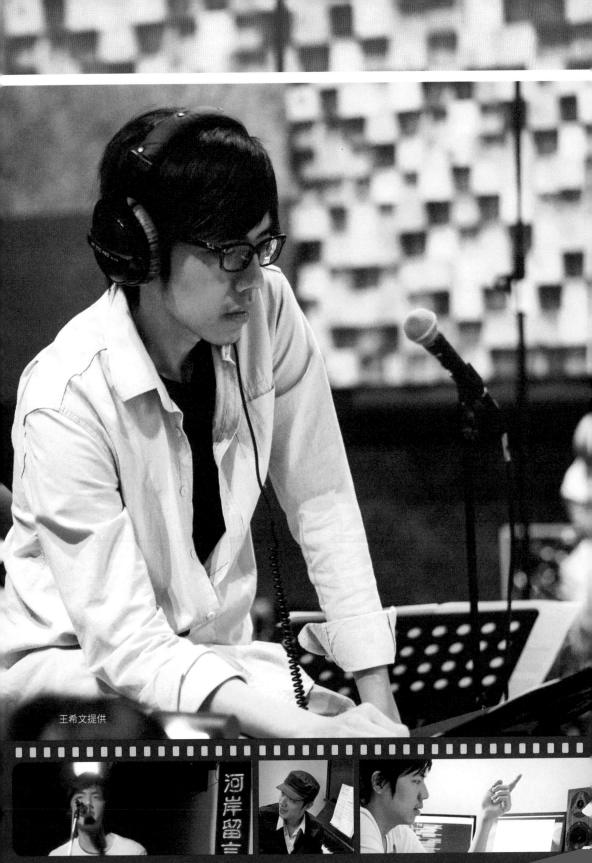

王希文提供

白金錄音室，偌大的錄音間裡。

戴著耳機的電影配樂家王希文，一邊看著螢幕上的電影畫面，一邊審慎地指揮著十四人弦樂團。身處租金高昂的錄音室，他得分秒必爭，錄製出完美嵌合電影畫面的演奏；面對一位位資深樂手、知名演奏家，他必須指揮精準，並使人服氣。但年紀輕輕、非古典音樂科班出身的王希文，硬是把這些都扛起來了。

台灣電影的預算一向有限，加上缺乏配有專業錄音設備的大型音樂廳和大型錄音室，過去幾乎沒有台灣電影選擇在台灣錄製管弦樂配樂。

然而種種的條件限制，無法阻擋王希文的企圖心。為了達成如同四、五十人的管弦樂團演奏的磅礡效果，他以小編制的方式，安排弦樂與管樂樂手分開錄音，完成三次弦樂錄音後，在混音時將它們層疊起來，並加疊上管樂的錄音。即使這麼做要多花數倍的時間心力，他也在所不惜。

在旁探班的導演李崗也對王希文所做的電影配樂極為讚賞。「他的音樂質感很好，而且任何類型的音樂他都會做，包括像好萊塢配樂大師那樣盪氣迴腸的交響樂。」

用音樂幫導演說故事

二○一一年，剛從紐約大學電影配樂作曲研究所畢業的王希文回到台灣，就平地一聲雷在《翻滾吧！阿信》中讓大家聽到卓異於過往台灣電影的配樂。

他運用西方電影配樂的專業觀念和技法，融合搖滾、藍調、流行、古典等樂風，為電影影像覆上多樣而層次豐富的質地與表情，使觀眾耳目一新。也因此，在極短時間內，王希文就成為備受電影圈重用的電影配樂創作者。

「電影配樂是用音樂語言幫導演說故事。配樂家要將音樂做得準準的、打磨得很細，用比較高的規格編寫、錄音，它是個可以有作曲技術上成就感的工作。」王希文分析著電影配樂的特殊性。

通常，當一部電影剪輯完成，就會交棒到王希文手上，他約莫會有一至兩個月的時間編寫並錄製配樂。創作前，他會先蒐集與電影主題相關的音樂與資料，有機會的話，也會到拍片現場感受一下現場氛圍，都有助於創作。

「通常一部電影中，有配樂的段落大概占片長的百分之三十至四十，比較商業的電影如喜劇片、動作片，配樂的占比會比較高，像是《魔戒》從頭到尾都是配樂，而《奪命金》就沒有音樂。」談起音樂，王希文條理分明，尤其當他

清晰地拆解電影配樂的門道，使人聽來過癮。

在創作之初，王希文首先會根據電影的調性與敘事線，縝密思考並架構出整部片的音樂結構。「一部電影通常會有二、三十段配樂，會有些主線，還有些支線，不同段落之間也都有關係。」他解釋。由於創作時需完整考慮配樂的長度、出現的位置、段落間的呼應關係等，這些必須兼顧整體與細部的布局，往往比作曲本身還難。

完成架構後，便是貼合影像的情緒起伏與氛圍，譜寫旋律。對王希文而言，第一次看電影的直觀感受是非常重要的創作根據，因此，他會刻意先不聽導演給的參考音樂，並在第一次看電影時，就邊看邊哼出自己直覺想到的旋律，並拿錄音筆錄下來。「我想記錄我對電影的第一印象，那不一定是確切的旋律，但會反映我想像的音樂線條，也就是我想要的樣子。」

假如第一時間沒有想法，王希文則會在電腦前重複觀看電影畫面，拿起吉他撥彈構思，直到心中有旋律浮現。；有時當電影看得滾瓜爛熟了，走在路上，靈感也可能突然跳出來，旋律湧現。

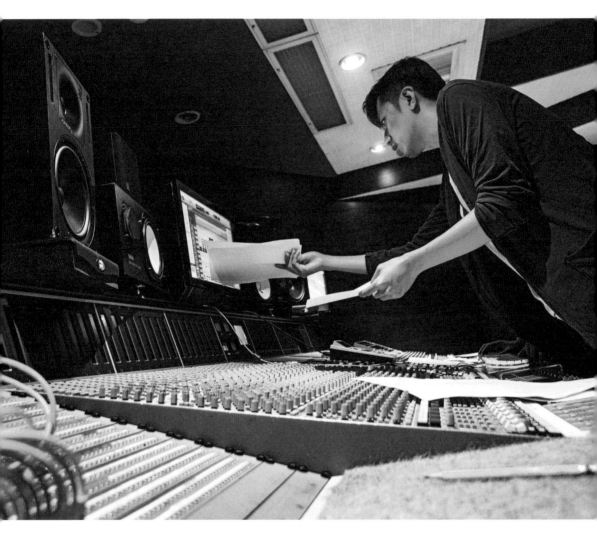

王希文認為，電影配樂就是用音樂幫導演說故事，因此要用
較高的規格來編寫和錄音。

► 配樂 ► 王希文

配樂創作是理性與技術的結合

在王希文的工作室桌上，立著好幾台電腦螢幕，一台螢幕播放電影畫面，其他螢幕則顯示著編曲軟體的介面。當作曲完成，便會對照電影畫面，藉由彈奏看似電子琴鍵盤的 MIDI Controler，將各種樂器的旋律一一輸入電腦中，再以軟體進行編曲或細部調整。

許多人對電影配樂工作充滿浪漫的想像，但王希文強調：「哼出一首旋律是感性，但製作出一個完整的電影配樂作品，則需要理性與技術。」

他舉例，寫一部電影的配樂和寫一首四分鐘的歌是完全不一樣的，因為一部電影的配樂至少會有二、三十個段落，還需要有不同變化，因此配樂創作者必須對樂器、合聲、樂理、轉調等都有深入了解，也必須相當熟稔音樂製作的軟硬體。「例如要怎麼樣把旋律編成管弦樂，或是編成吉他加上大提琴、小提琴？假如音樂完成了，剪接卻動了一點，是要把一分鐘的音樂用軟體調快成五十九秒，還是有可能在某處修改？那就是技術。」

此外，創作與製作的時程其實非常緊湊，王希文細數，每一到兩天，就得寫好、編好一段音樂，與導演討論並修正完成。通常他要在兩週內完成錄音與混音，

從事電影配樂前，王希文是樂團吉他手，經常在台北各大 live house 表演。（王希文提供）

而包括掌控預算、敲定樂手、安排錄音時程、掌控監督錄音與混音品質、與錄音師和混音師溝通等工作，在國外通常由配樂製作人執掌，但在台灣，大小事都由配樂創作者一人統籌，並帶領所有人完成。因此，電影配樂創作者除了要有作曲編曲的才華技術，還須具備管理能力，才能如期交出高品質的配樂作品。

勇敢改變人生方向

高䠷清瘦的王希文說話快速，思慮銳捷，他的聰明與優秀是顯而易見的。在走向音樂道路前，他的人生已可說是完美——白天在大家擠破頭想進的花旗旗行交易室上班，晚上則是樂團的吉他手，經常在台北各大 live house 表演，也曾在春天吶喊音樂季和海洋音樂祭登台演出。

如此讓同儕稱羨、令父母驕傲的金童生涯，只差出國再拿

個ＭＢＡ學位就圓滿。而且對善於讀書考試的王希文來說，要做到一點也不困難，也不至於不喜歡，既然自己沒有特別想要什麼，循著父母的期望、社會的認同而而走，一路一帆風順。

一切直到王希文正準備申請國外研究所時，父親因肝癌驟逝。他悲痛至極，不斷質問自己生命的意義，也重新審視自己過往的生命。

「因為以前都是在做爸媽希望我做的事情，那時爸爸離開，自己也想很多，不知道自己過去為何而戰，然後開始思考自己到底要做什麼。」在反覆自我詰問的過程中，自高中起就持續玩樂團的王希文重新注視自己生命中最大的興趣──音樂。也在那時，過去只聽流行音樂的他，開始接觸更多類型的音樂。「那時候因為爸爸的事情，整個人變得比較敏感，好像有東西突然被打

王希文（左一）在二〇〇八年春天吶喊音樂季登台演出。（王希文提供）

► 夢想叫我起床

開。」他感性地形容。

有次在朋友的介紹下，王希文為嵐創作體劇團擔任吉他伴奏。當他彈著吉他、聽著年輕團員邊唱邊演著知名音樂劇《吉屋出租》裡發人深省的主題曲〈愛的季節〉，他內心大受撼動。因為在《吉屋出租》劇裡，年輕的藝術家們為了藝術與理想燃燒生命，而在戲外，王希文也看著與他年紀相仿的年輕表演者，毫無保留地追求自己的藝術夢想。「他們滿多都不是科班出身的，但為了自己的理想，大家都義無反顧地在挑戰，我也被鼓舞。」他說。

他既感動，也變得勇敢。「當時那些劇場人影響我很深。」王希文如今回顧，當他身邊多了那些不是來自金融圈、不是台大政大畢業的朋友，使他不再畏懼去做不被人肯定的選擇。他大膽改變方向，改為申請音樂劇與電影作曲方面的研究所。

他決定給自己兩年的時間，就算失敗了，不過是比別人慢兩年有所成就，但從此沒有遺憾。

於是，推翻了自己的過去，從心所欲。

努力自學，前進夢想之地

重新選擇看似灑脫，但對完全沒有古典音樂底子、連五線譜都不識的王希文來說，現實問題迎面而來。因為他必須在短期內做出好的配樂作品好申請研究所，然而作曲、編曲都需要長時間學習養成。

雖然知道自己比從小學音樂的音樂科系學生晚起步二十年，王希文仍踏踏實實地開始每天練鋼琴、聆聽不同風格的音樂、大量閱讀作曲與編曲相關書籍，也去上坊間音樂教室所開的作曲、數位編曲課程，甚至大膽地向素未謀面的知名現代音樂作曲家、北藝大音樂所教授洪崇焜請益，請他點評自己的作品、推薦閱讀的書單。

靠著努力自學，研究樂器學、管弦樂法、和聲學以及配器法，王希文學會了基礎的作曲編曲技法，他舉例，透過樂器學，可熟悉各種樂器的音域、音色、力度和特有的演奏技巧。「如果你會彈鋼琴，但不會彈吉他、也不去理解，寫出來的就只會是鋼琴音色的吉他旋律而已，所以得知道吉他有六根弦、吉他的空弦音特色、吉他怎麼彈會有滑音……，才會知道可以怎麼寫吉他的部分。」

而研究配器法與和聲學，可習得如何適切地搭配各種樂器、譜寫各種樂器的旋

▶ 夢想叫我起床

王希文在工作室拿起吉他撥彈，構思電影配樂旋律。

律，以合奏出想要的聲響效果與音層。

另一方面，為了累積作品，王希文積極尋找機會，甚至願意無酬為學生作品製作配樂。「我一開始也不知道去哪找案子，就在網路上到處看，包括 PTT 的 JOB 版、ASK 版或 FILM 版，後來真的在 PTT 找到第一個案子，是政大廣電系和中正傳播系學生的畢業影片。」王希文笑稱，第一次出手實在做得不太好，但因而知道了如何進行後製成音，也實踐了所學的作曲編曲技巧。

一旦有了作品，作品的好質感加上同學朋友的輾轉介紹，只短短幾個月，王希文就得到為台南人劇團的舞台劇《K24》和短片《曬棉被的好天氣》製作配樂的機會，前者開啟了他與台南人劇團、劇場新銳編導蔡柏璋的長期合作，後者更讓他

得到一座電視金鐘獎。最後，他更如願進了想望的紐約大學電影配樂作曲研究所。

驚人的不只是初試啼聲便備受肯定，從辭職、開始學音樂、完成多部作品到出國念書，王希文僅僅用了一年半的時間。

「因為都沒睡覺啊！」他還記得，當時每天只睡三、四個小時。「那時有種背水一戰的感覺。每天都睡不著、心悸，睡著還會自己醒過來，因為我會一直想：明天要做的事好多，好可怕，睡覺好浪費時間。也會擔心如果申請不上怎麼辦？或者我根本就沒天分？」自我要求甚高的他，心裡一直擔負著只能成功、不許失敗的壓力。

不過一年多的焚膏繼晷極為值得，到紐約攻讀電影音樂與音樂劇作曲，使王希文進入了超乎想像的音樂世界。「電影配樂從它的美學、它的本質到它的工作程序、寫作技巧，都是一門獨特的藝術。在那裡，我學到電影配樂和音樂劇

二〇一〇年自紐約大學電影配樂作曲研究所畢業。（王希文提供）

➤ 配樂叫我起床

與紐約大學老師喬瑟夫・丘奇合影。（王希文提供）

隨時挑戰不熟悉的樂器與樂風

在學校，王希文師從擅長喜劇、曾為《王牌威龍》等電影撰寫配樂的好萊塢配樂家伊拉・紐伯（Ira Newborn），以及活躍於百老匯、曾任《獅子王》音樂總監的喬瑟夫・丘奇（Joseph Church）。除了學校的正式課程，他也積極參加由業界頂尖人才授課的工作坊、大師班和講座，即使有些在洛杉磯舉辦，他也會不遠千里地飛去參加，因為他知道，可以聽到、學到的技法和經驗有多麼寶貴。「他們會請配樂家把他的電腦、器材搬到課堂上，直接示範這段配樂是怎麼寫的、用什麼器材和軟體完成，還有他是怎麼處理的。

的觀念和技術，這些在台灣沒有地方可學，也有很多人不是那樣思考的。」王希文描述。

▶ 配樂　　　▶ 王希文

能向業界頂尖的人學習，真是很珍貴的養分。」回想那豐沛學習的兩年，王希文仍覺美好得像一場夢。

而身處於獨立電影的大本營紐約，王希文也在求學期間為多部獨立短片撰寫配樂，來自台灣的邀約也很多，為了不錯失任何機會，他硬是在忙碌的課業中擠出時間，完成好幾部短片、舞台劇、音樂劇的音樂。

果然，迎面而來的機會是不該輕易放開的。當時克服萬難完成的大型原創音樂劇《木蘭少女》，讓他拿到了製作電影配樂的門票。

原來，《木蘭少女》上演時，電影製片李烈也前去觀賞，對王希文的音樂相當驚豔。再碰面深談後，便邀他執掌電影《翻

王希文帶領音樂劇《木蘭少女》的演員進行排練。（王希文提供）

滾吧！阿信》的配樂。王希文笑說，電影圈其實是相對封閉的圈子，「但若可以拿到門票，就進去了，我的門票就是烈姊來看《木蘭少女》，然後電影圈才知道有我這個人。」

終於可以為電影撰寫配樂，他竭盡所能。緊貼著劇情轉折，他巧妙融合了截然不同的音樂元素，有時在提琴的悠揚聲中漸次加入台灣歌仔戲敲打喧鬧的鑼鼓點，有時則以華麗的管弦樂配襯著宿命感的電吉他 solo。他對各種樂器和樂風下過的工夫，使他能熟稔運用各種元素，更敢大膽碰撞，也使電影在聽覺層次更豐富、格局變大。

於是，大家都注意到這個很年輕卻能帶給國片配樂截然新風貌的創作者，風格各異的電影也都找上他，而他的創作跨度也很大，從古典到後搖、從吉普賽爵士到台灣那卡西，不拘一格。原來，每每接到新片邀約，他考慮的從來不是自己是否擅長、能否駕馭，而是逼著自己去運用、挑戰過去還不熟悉的樂器與樂風。

而這些年累積的經驗，也讓王希文更加體悟到，電影配樂難的不是寫音樂，而是去架構音樂，以及用音樂來敘事、幫導演說角色的故事，因為那是每個人的觀察和判斷。他深有所感地說：「其實創作不只是技術，感受力才具創造性，

那需要更多的生命經驗，可能需要談過很浪漫的戀愛，需要失過戀，需要失去過親人，然後能夠感受電影中情感的消長，產生屬於自己的創作。」

創作路上只對藝術熱情

創作者總是精神痛苦的，求好心切的王希文也不例外。為了創作出當下所能做到的最完美作品，他總會給自己極大壓力，將自己往極限推進。

因而，他不定時會陷入自我質疑的情緒低潮。「其實我正處於撞牆期，覺得自己寫的東西都一樣，很煩、很痛恨，也會懷疑自己，覺得就快到極限了，認真地想轉行開咖啡店，不做配樂了。哈！哈！但是現在又好一點，就需要不斷地自我辯證。」

不過聰明如他，也漸漸摸索出自處之道。「慢慢知道自己創作的狀態，慢慢找到一些調整工作節奏和身心狀態的方法，一直耗在那邊不見得是好的，而是要知道如何更有效地輸出創意，以及處理創意以外的工作。」現在的他懂得在狀況不好時，將時間用來處理和創作無關的工作，或暫時離開工作。「有時候我會關機、走路回家，在那四十分鐘，常會突然想通很多事情，隔天早上就把

曲子寫出來了。」他心有所感地說，卡住的時候，總得知道該如何繞過去。

不過無論如何，他知道配樂工作帶給自己的愉悅與滿足感是無可取代的。「拿到剛剪好、什麼音樂都沒有的電影時，其實是很有趣的。想像力可以從頭啟動，創意開始萌芽，就像第一次約會一樣；或是完成後在電影院聆聽的那一刻，也是很滿足的啊！」王希文形容著電影配樂工作最令他著迷過癮的部分。

所以，雖然早將每部電影看了上百遍，可是每當作品完成，王希文總會另外買張票，進電影院再看一次，只為了偷偷觀察觀眾們在大銀幕前被音樂打動的表情。

因為他自己也是個常淚灑戲院的觀眾，為電影裡的音樂和影像感動過無數次，對他來說，當音樂加乘著影像，就擁有動人內心深處的強大力量。

為了這個，王希文保持著大男孩的心境與模樣，甩開包袱，走在創作路上。

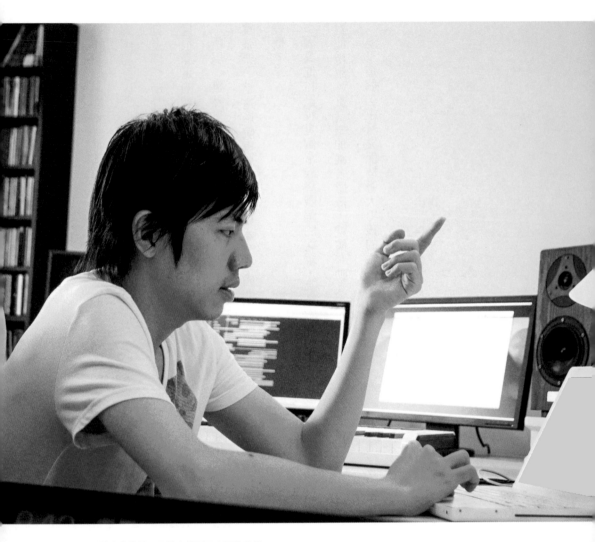

透過不斷的自我辯證，王希文找到了自己的音樂。

► 夢想叫我起床

王希文小檔案

一九八二年生，台大政治系、紐約大學電影配樂作曲研究所畢業。

二〇一〇年成立「Studio M 瘋戲樂工作室」，創作橫跨劇場、電影、廣告。

重要電影配樂作品包括：《翻滾吧！阿信》、《南方小羊牧場》、《總舖師》、《十二夜》、《健忘村》；舞台劇和音樂劇重要作品包括：台南人劇團《K24》、《閹雞》、《木蘭少女》（與瘋戲樂工作室聯合製作）、行動音樂劇《寶島歌舞》、莎士比亞姊妹劇團《羞昂APP》、綠光劇團《八月在我家》、全民大劇團《情人哏裡出西施》等。

▶ 配樂 　　　▶ 王希文

如果你有志成為電影配樂工作者

● 所需能力與特質

要從事電影配樂，作曲的天分是必要的，此外還需要具備作曲的技術，即使沒有，也需要理解作曲的技術，並聘請專業助手幫忙。

現在要做電影配樂，必須懂得音樂製作的軟硬體，因為必須運用它們來製作 Demo（試聽帶），也才能在錄音、混音的過程中，和錄音師、混音師正確溝通。若製作成本有限，必須靠自己完成錄音、混音。

特質上，盡可能抱持開放的態度，多接觸不同的曲風、不同的藝術型態，因為每位導演和電影都有獨一無二的想法與美學，配樂創作者要能連結、再造這些想法和美學，而不能侷限於現在大家在聽或自己喜歡的音樂。也要懂得聆聽、觀察、溝通，與人團隊合作。

● 入行機會

要獲得入行機會，就要努力去認識真正在拍電影的人，這很難計畫，也不知道何時才會發生，但要盡可能創造自己的音樂被聽見的機會。

● 薪資水準

目前在台灣，小型電影的配樂預算約為三十萬，中型電影的配樂預算約為五十至七十萬，大型電影的配樂預算約為一百萬。配樂預算可分為創作費與製作費，配樂家領的是創作費，包括作曲、編曲、製譜、版權的費用；製作費則包括付給樂手、錄音師、混音師的工作費用與錄音室的租借費用等。根據美國勞工統計局調查，在藝術與娛樂產業，音樂總監與作曲家的平均年薪約近七萬八千美元（約合台幣兩百四十萬元）。

● 入行前的心理準備

要成為好的配樂創作者，一定要理解，配樂不是主角，而是為了服務戲劇而存在的。大家是進戲院看電影，而不是聽音樂會，如果自我意識過強，就不適合這種類型的音樂創作。

● 給有志入行者的建議

多聽流行歌曲以外的音樂，多聽有情緒的音樂，多注意音樂所能產生的戲劇效果，累積自己的想法和觀點。



【發行與行銷】
王師
電影，讓我每天
熱血沸騰

王師

電影，讓我每天熱血沸騰

宏

亮的聲音，犀利的用詞，迅捷的思路，桀驁的氣質。打破你對電影行銷人的想像，牽猴子整合行銷公司負責人王師給人的第一印象更似社運人士，但他確實是熱血青年無誤，只是義無反顧的對象是電影。

擁有台大工商管理學系畢業的正統超漂亮學歷，但自許做個電影行業的革命者。入行十多年來，他曾參與行銷、發行的中外電影超過六十部，並常帶領團隊以領先業界、別創新格的手法，成功締造票房佳績。

二〇一一年，他更受製片李烈、馬天宗賞識，合組牽猴子整合行銷公司，並擔任負責人，專為國片行銷，包括八千萬元票房的《翻滾吧！阿信》、五千萬元票房的《BBS鄉民的正義》、三千萬元票房的記錄片《不老騎士—歐兜邁環台日記》、三億元票房的《總舖師》，以及創下兩億元票房的記錄片《看見台灣》，都是他帶領團隊獻上的行銷佳作。

毅然放棄眾人稱羨的工作

三十三歲就創業、成為台灣規模最大的電影行銷公司負責人，這樣的光景其實是王師從未想過的。初入社會時，他只是因為無法勉強自己做不喜歡的工作，

於是毅然離開主流的成功道路，投身電影行銷，沒想到就這樣走出一片天。

「我大學畢業後、當完兵，用很正規的邏輯去找到的第一份工作是在聯合利華，它是品牌、薪資、福利、前景都很好的外商，同事、主管也都很優秀。」

王師笑談，大學畢業時同學們大多都進入了 P&G、聯合利華、花旗銀行、HP 等外商，他也如願得到了眾人稱羨的工作，卻無法像其他人一樣過著美夢成真的日子。

「進去之後，我每天上班都覺得很痛苦，每一天起床都非常沮喪，而且痛苦指數急遽增加。同事們感到興奮的工作，我卻覺得很無聊。」王師形容，「當時的同事曾跟我說，他看到我在辦公室的樣子，感覺我好像在演戲，就是……我知道我該扮演好我的角色，但我是個很糟糕的演員，沒有辦法真正去認同和投入工作，抽離感是很重的。」

因此，當工作滿一個月的那天，他提出辭呈。「我的主管非常非常驚訝，因為那份工作是連很多出國拿到MBA的人也夢寐以求想得到的。」王師篤定地描述著，「它絕對是一個好工作，但是我的身體反應很清楚地告訴我，我不適合它。」

驚覺自己的好惡是如此與眾不同而強烈後，王師決定依著自己的最愛──書

與電影來找工作，於是，他進入誠品書店當店員。也是在誠品工作時，他第一次在金馬影展展看電影。

王師笑說，對一個如今從事電影工作的人來說，等到出社會才第一次看金馬影展，「其實是很晚很晚的，但是給我的震撼非常非常巨大，哇！原來電影的豐富和多元遠遠超過我的想像，遠遠超過，那是心理上很大的撞擊。」也因此，三個月後，當朋友告訴他有家電影公司在徵人，他便毫不猶豫、滿心嚮往地應徵，成為騰達國際娛樂的宣傳企畫，一腳踏入電影這一行。

一連串的取捨看似果斷、無懼他人眼光，但王師心裡也有過掙扎。「當然在情感上還有很多拉扯，但當我決定要離開聯合利華時，就表示我要跟我原來規畫的、大家公認的成功道路從此切割、分道揚鑣。」他坦承，當時只曉得自己走不通主流價值裡的成功道路。「而新的道路是什麼？老實講，我並不知道。」

父母、親戚也覺得他在自毀前程，極力勸阻。

每天因夢想而起床

雖然當時王師對電影行銷的未來並沒有具體想像，但能以電影為工作，他就

很開心。

不過王師坦言，由於一開始什麼都不懂、一切都得從做中學，所以他經常因為不熟悉而出包，也曾菜到很白目、到處得罪人，更常被主管電得很慘。「那些在我工作的第一年、第二年真的是家常便飯，甚至有個記者跟我說：『欸，我覺得你不適合吃這行飯，你趕快離開。』我說：『不要，我喜歡做電影。』所以我就撐下來了。」

但這一份固執是對的，因為當他一上手，他就可以為他喜愛的電影激發出過人的創意和爆發力。。

「我知道我是一個好惡非常分明的人，好處是，當我找到對的事情時，熱情會不斷推動我向前。」王師心有所感地說。他第一次感到自己適合從事電影行銷、而且可以把它做得很好，是二○○五年為電影《革命前夕的摩托車日記》行銷時。

當時的他看了電影後，深深為革命家切‧格瓦拉年輕時縱走南美、萌生改變世界念頭的過程而感動，因此只要想到自己的努力可以讓這部電影被更多人看見，整個人就炙熱了。「那時，每天早上真的是夢想叫我起床，都很早就醒了，想到我今天可以為這部片做哪些事，就熱血沸騰。」他笑說。

王師打破常規，嘗試了許多在當時相當具突破性的做法，包括使切·格瓦拉首度登上時尚雜誌，成為封面人物。他也跳脫傳統的娛樂宣傳思維，充滿理想性地在台大舉辦首映會，並邀請醫界、政界和文化界的意見領袖與台大醫學系學生對談，激起年輕人對改變世界的嚮往，為了呼應片中切·格瓦拉對痲瘋病人的人道關懷，甚至邀請到為台灣痲瘋病患奉獻數十年的谷寒松神父到現場，接受眾人致意。

他也邀請蔡康永、陳文茜等文化界名人看試片，沒想到名人不但樂於前來、看完也非常感動，其中蔡康永更主動要王師將電影海報裱框、送到當時收視率第一的綜藝節目《康熙來了》的攝影棚，破天荒地在節目開場介紹電影，帶來巨大的宣傳效益。

「所有人都傻眼，問我怎麼做到的？其實我只是聯絡上他的助理、邀請他來看片。對台灣某個世代的人來說，切·格瓦拉是他們的偶像，有巨大的號召力。」王師事後回想，當手上有一部有誠意的作品，「如果能找到它的能量在哪裡，只要打通那個渠道，就可以帶來很大很大的幫助。」

同時，也因為王師不汲汲營於算計所做的每件事能換來多少票房，更希望擴大社會效應，因此，所觸及的目標觀眾真的被感召到了，口碑也持續發酵。

光是在台大，電影預售票就售出數千張，而後僅在三家戲院映演，就開出六百多萬的票房，華納威秀影城還得加開場次來消化排隊人潮，以獨立製作的外語片來說，在當時是極為驚人的票房。

「那時我才真的覺得：天啊！我竟然可以做這麼多事情，把一部所有人認為冷門的電影做到這樣的程度。」王師還記得有一次，政大新聞系的老師和他提到，許多學生都在自傳上寫到，因為看了《革命前夕的摩托車日記》，開始思考人生志向。「電影的影響力如此巨大，更增加我繼續在這行業裡奮戰的信心和決心。」

讓國片展現更多行銷力

就這樣，入行的頭五年，王師從外片的行銷和發行開始磨練功力。一方面，國外片商所提供的既有行銷素材是很好的示範；另一方面，台灣片商也有絕對的決定權，讓行銷人員有相當大的發揮空間。「國外片商和台灣片商彼此

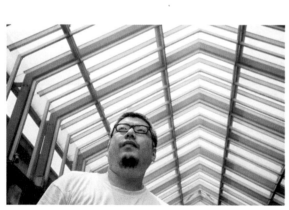

王師認為，只要找到對的事，熱情就會推動自己不斷向前。

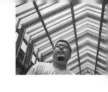

226

像是買賣的關係，國外片商把台灣的代理權賣給我們後，不太會在意我們怎麼行銷，所以有很多機會去嘗試創意。」

而後，王師轉換跑道，在二〇〇六年擔任金馬影展的公關宣傳，並在二〇〇八年擔任光點台北的影片行政經理，負責規畫放映片單，雖然光點台北是間僅有八十八個座位的小型藝術電影院，但在那一年裡，王師從票房數字中觀察出台灣藝術電影觀眾的喜好與觀影脈絡。

二〇〇九年，王師轉任華誼兄弟台灣區媒體公關負責人，帶領四人團隊為電影《風聲》宣傳。為了保持詭祕感、不讓最關鍵的結局在試片後提早揭露，團隊裡的同事提出的絕妙點子，舉辦幾場剪掉片尾的「無尾熊版」特映會，而猜中誰是內鬼的觀眾還可抽大獎。這個有趣的試映會不只在台灣進行，還陸續在北京、上海、廣州舉辦，成功故布疑陣、引爆話題。

後來幾年，王師有感於行銷國片能做的事更多，於是漸漸轉移重心。他認為，近年來國片愈來愈有行銷概念，常會在籌備初期就讓行銷人員參與電影企畫的成形或部分的製作，甚至可能影響劇本方向、電影定位等。「挑戰性和樂趣當然來得更大，」王師侃侃說道，「當然，這些相對也是壓力的來源，做得好不好會直接影響電影能否回收，所以，行銷國片和外片的壓力是完全不一樣的。」

► 夢想叫我起床

二〇一一年，製片李烈、文創企業家馬天宗想要成立專業電影行銷公司，便找上王師，三人合資成立牽猴子整合行銷。當時才三十三歲的他備受前輩器重，將公司的經營全權交給了他。「我很感謝他們，他們在各自的領域裡都已經是響噹噹的人物，但讓我這樣的菜鳥來創業，也沒有每天盯著我，沒有監督、高壓、訂目標這種東西，而是完全放手。」王師感性地說。

《看見台灣》的傳奇

每次接到新的案子，王師和團隊首先會看完電影劇本或初剪，再根據市場現況向客戶預估票房，將預估票房扣掉百分之五十的戲院抽成後，便是可能回收的金額，再依此與客戶、也就是電影的製片方討論，願意從中撥出多少作為行銷預算。接下來，才是根據行銷預算以及電影類型、目標族群等規畫行銷細項，包括製作預告、幕後花絮、海報、周邊商品等宣傳素材，經營官方臉書、舉辦首映會、座談會等活動，以及洽談異業結盟或贊助、銷售預售票與包場票、安排媒體專訪、購買廣告等等項目。

面對總是砸重金廣告得鋪天蓋地的好萊塢電影，王師和他的團隊則擅長以話

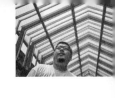

題行銷讓國片突圍。他們善於切入各種新聞面向，使媒體曝光極大化，甚至可讓電影議題、導演等主創團隊登上政治、財經版面；也長於將預告、幕後花絮影片製作得新鮮逗趣或觸動人心，吸引人們大量點擊轉發；甚至依據每部片的屬性，精準鼓動各企業團體包場。

打破台灣影史紀錄、創下兩億票房的紀錄片《看見台灣》，就是王師與團隊成功引爆話題、打動人心的絕佳範例。一開始宣傳時，除了提及空拍特有的技術與難度，首先希望讓大家知道的，就是齊柏林導演為了拍攝這部片而辭去公務員職務、放棄退休金、甚至抵押房子的故事，王師相信，導演如英雄般的犧牲本來就使人動容，也會引發人們對鄉土的疼惜之情。

加上片中探討的議題具有相當的高度，也與每個台灣人都相關，因此團隊設定以好萊塢大片的規格行銷，並不斷強打費時三年、耗資九千萬、侯孝賢監製、吳念真旁白等關鍵字，營造磅礡氣勢。

「所以我們很清楚，活動不要辦多，辦大的就好，而且要夠特別，才能夠在群眾的討論上跟情緒上引爆話題，傳遞感動。」王師說，其實這部片的行銷預算是極低的，但也因而使團隊跳脫常態思考，創意迸發。首先是取得公部門贊助場租與設備，在高雄巨蛋舉辦萬人首映，而在台北，則是透過網路募資平台，

成功向民眾募得近兩百五十萬元，於是如願在中正紀念堂前廣場舉辦台灣第一場由群眾出資、容納了三千個觀眾的大型戶外首映會，既是佳話也是創舉，更突顯了這部片的公益本質。

首映會當天，他們特別製作了長二十三公尺、高三點三公尺的大型感恩牆，將兩千七百位贊助者的名字一個不漏地列上，使每一位出資者在進場時，備感榮耀。「這是一個儀式營造的過程。」王師解釋。而細節不只於此，除了在電影放映前特別邀請原住民歌手詠唱古調、拉開序幕，電影放映後還有映後簽名會，即使最久需排隊一個半小時才能等到導演在海報上簽名，觀眾仍熱情未熄，捨不得散去。

不過，當晚由於另有突發性新聞，以至於完全沒有電視台記者到場，因此在傳統電子媒體的曝光並不算大。但是，一張三千人齊坐在中正紀念堂前看《看見台灣》的照片，卻在網路上不斷流傳，在臉書共有超過一萬人次按讚，並被轉發一千多次，之後，感人的五支幕後花絮和正式預告也都累積到相當高的點閱率。王師記得，《看見台灣》上映前，臉書粉絲頁已突破三萬人，正式預告的 Youtube 點閱率也衝到四十萬次，上映後又一路累積到一百多萬次。

「從上映前的數據來看，我們判斷這部片應該會賣。」王師表示。因為當已

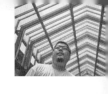

經有那麼多人知道這部片、主動關注它，也可能已經被感動，要走進戲院就不難。再加上紀錄片內含的議題豐富，因此上映後相關新聞幾乎天天登上媒體頭版，政府官員、各界名人也自發性購票觀看，學校、企業、公部門、社團更紛紛包場，共累積超過一千場包場放映。最後，這部片已形成席捲全台灣、人人必談的風潮，沸騰超過三個月。

「在社群媒體時代，很多時候議題發酵的順序和以前完全不一樣，以前是媒體告訴你什麼是該關注的，現在是由下而上，由群眾告訴你什麼是該關注的。」

王師點出當時已然成形的趨勢。

當手中有一部好作品，電影行銷人員要做好的就是創造期待、創造感動，然後以貼合當下脈動的方式去點燃那一把火。

票房來自產品力

而為國片行銷、屢創佳績的同時，王師也逐步將公司業務拓展至發行。他表示，在台灣，無論票房成績為何，行銷團隊只能依慣例得到既定的行銷費用，但他期待，若行銷團隊能成功為電影加值，應該也能得到相對的回饋。因此在

231

接到案子時，他會積極向客戶爭取電影的發行權。「在台灣現有的市場結構下，發行這一塊是很重要、也是比較能獲利的來源，它是以票房的某個百分比來拆帳。」王師坦言。

而現在，許多國片若想衝高票房，首先會希望交給手握好萊塢強片、因而較有談判籌碼的美商電影公司負責發行，期待能因此向戲院爭取到較好的檔期或拉長映期，但王師希望提供國片另一種選擇。「並不是找外商就一定會幫你發行，他們會評估，覺得票房會到某一個能量、有潛力才願意發行。」王師分析，

「另外，外商的抽成比例是高的，低的話是票房的百分之十，高的話是百分之十五，也可能收取基本的排片費，可能是八十萬。所以片子垮了的時候，可能光付排片費都賠錢。」

王師認為，雖然美商電影公司擁有強大的通路籌碼，但是究竟能夠和戲院談到什麼樣的檔期、排到多大的規模，最直接的因素還是商品本身的產品力。他以牽猴子所發行的紀錄片《不老騎士—歐兜邁環台日記》為例，當時各戲院看完試片後，紛紛主動向他們要拷貝，希望以更多廳數放映，這讓他很訝異。「能夠如此，是因為電影本身有這樣的票房能量。」後來《不老騎士—歐兜邁環台日記》同時在二十三家戲院上映，更創下三千萬票房，打破國內紀錄片的放映

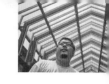

規模與票房紀錄。

人生就是要做最好玩的

有趣的是，過去被視為走上另類路途的王師，現在反而成為台大工商管理系同屆同學中唯一創業並擔任執行長的人。「我在大學其實書念得很爛，完全沒放心思，沒想到自己開公司、嘗盡各種辛苦之後，這些東西開始慢慢回來了。」他說。

不過王師自嘲，公司還處於新創階段，「面臨的問題和所有經營困難的中小企業一樣，那就是下個月的薪水從哪裡來。」好比二○一三年牽猴子所行銷的電影，票房加起來超過五億，「這好像滿風光，但不表示我們公司過得很好。」

王師直言，曾遇過各種積欠帳款的情況，有時雖然理解對方真的沒錢付，但公司因而承接了莫大的資金壓力，有時必須想辦法借錢發薪水。

扛著公司的經營擔子，經歷世事風霜，當年銳氣盡顯的青年如今在外人眼中已是沉穩內斂，只是骨子裡仍是激昂熱切。

「電影迷人的地方在於，它是個有溫度、有故事的行業，我被電影鼓舞和感

動，然後想把感動傳遞給更多人。另外，它其實有種⋯⋯虛榮的性質，個人會因為電影而被放大，例如我跟別人說某部電影的行銷是我做的，別人就會說：

『Wow！真的喔！』它是被認可、被尊重的行業，很多行業其實更默默無名。」

王師又接著說，「而看到自己做的國片票房成功了，上千萬、破億，成就感其實非常非常大。又或者當自己經營的電影對社會造成影響，那個興奮感是不可替代的，我會覺得我在做的事非常有意義。它是一個會讓人興奮的工作。」

他還說，因為電影行業裡有太多有趣的人，大家都因為電影的迷人而來到同一個地方，所以初次見面時常感覺相見恨晚。只是這些年來，他看到許多同事和同業在行銷工作上正達熟成階段，卻因為對行業的失望而離開，他既不捨，也發現每個人後來都感嘆且念念不忘⋯啊！還是做電影最好玩！

而王師，就算近四十歲已頭髮半白，他仍知道好惡分明的自己終將留在這裡。

因為人生，就是要做最好玩的啊！

► 發行與行銷　　► 王師

能夠看到自己做的國片票房成功，王師覺得很有成就感。

► 夢想叫我起床

王師小檔案

一九七八年生，畢業於台大工商管理學系企業管理組。

二〇〇三年入行後，曾於騰達國際娛樂、天馬行空數位、穀得電影、傳影互動等公司擔任電影發行、行銷、公關工作，二〇〇六年擔任金馬國際影展宣傳，二〇〇八年擔任光點台北戲院影片行政經理，二〇〇九年擔任華誼兄弟台灣區媒體公關負責人。二〇一一年創立牽猴子整合行銷公司，擔任負責人暨行銷業務總監。

曾行銷發行超過百部中外電影，包括：《追殺比爾2：愛的大逃殺》、《革命前夕的摩托車日記》、《晚安，祝你好運》、《村上春樹之東尼瀧谷》、《幸福三丁目》、《紅氣球》、《征服北極》、《被遺忘的時光》、《切：28歲的革命》、《切：39歲的告別信》、《風聲》、《殺手歐陽盆栽》、《翻滾吧！阿信》、《BBS鄉民的正義》、《騷人》、《不老騎士—歐兜邁環台日記》、《一首搖滾上月球》、《總舖師》、《看見台灣》、《迴光奏鳴曲》、《築巢人》、《老鷹想飛》、《刺客聶隱娘》等。

如果你有志成為電影發行與行銷工作者

● 所需能力與特質

身為電影發行與行銷人員，最好能夠具備行銷、新聞傳播、公關方面的專業知識，再者要有很好的口語和文字表達能力，也要有對視覺、影像、音樂的敏銳度，因為如海報設計、預告剪輯雖是交由其他專業人員執行，發行與行銷人員也要有判斷、掌控的能力。

在特質上，需要對電影有熱忱、對人有熱情，因為電影發行與行銷工作每天面對最多的會是人，人會讓這份工作變得有趣，也會讓這份工作變得複雜，所以對人的熱情、耐心要很強。再者，樂於擁抱新事物的特質也非常重要，因為娛樂事業的本質就是快速變化，隨著科技一再進步、觀眾胃口不斷轉換，電影發行與行銷人員必須跟上腳步、與時俱進。

● 入行機會

對非電影圈的人來說，光是要接觸到電影公司就不容易，想要入行確實會比較顛簸費時。建議可多參加電影行銷相關講座，由此認識前輩、主動介紹自己，也可先從其他相關工作做起，如電影院的行銷人員、影展的公關人員、媒體記者、唱片宣傳等，

累積的經驗和接觸到的人脈都會有助於轉進電影發行與行銷工作。

● **薪資水準**

在台灣，初入行的電影行銷人員起薪約為兩萬五千元到兩萬八千元；若有三、五年的資歷，月薪約為三萬五千元到四萬元；若擔任高階主管，月薪約為五萬元起。根據美國勞工統計局調查，電影行銷經理的平均年薪約為十六萬美元（約合台幣近五百萬元）；電影公關人員的平均年薪約為六萬九千美元（約合台幣兩百一十萬元）。

● **入行前的心理準備**

很多人以為從事電影發行與行銷工作就是每天看電影、不停開派對、跟明星出去玩，其實完全不是。也有許多人想從事電影行銷，是因為非常喜歡電影，所以想要參與它的行銷過程。但作為愛好者和作為生產者是完全不一樣的，以電影為工作也許會讓人在半年內不想看電影，不過每個人的情況不同，要真正試過才會知道。

● **給有志入行者的建議**

找到自己的興趣，不需要成為社會主流價值中的成功者！

夢想叫我起床

如果沒有夢，人生還剩什麼？台灣電影人的熱血故事

採訪撰文 → 麥立心
攝影 → 許斌
圖片提供 → 黃志明、張家魯、廖本榕、湯湘竹、王偉六、王希文、果子電影有限公司

副主編 → 陳懿文
編輯協力 → 林孜懃
美術設計 → 羅心梅
行銷企劃 → 鍾曼靈
出版一部總編輯暨總監 → 王明雪

發行人 → 王榮文
出版發行 → 遠流出版事業股份有限公司
地址：台北市南昌路 2 段 81 號 6 樓
電話：(02) 2392-6899　傳真：(02) 2392-6658　郵撥：0189456-1
著作權顧問 → 蕭雄淋律師
2017 年 12 月 1 日初版一刷

定價 → 新台幣 380 元 (缺頁或破損的書，請寄回更換)
有著作權‧侵害必究　Printed in Taiwan
ISBN　978-957-32-8172-6

YLib.com 遠流博識網
http://www.ylib.com　E-mail:ylib@ylib.com
遠流粉絲團 https://www.facebook.com/ylibfans

國家圖書館出版品預行編目 (CIP) 資料

夢想叫我起床：如果沒有夢，人生還剩什麼？
台灣電影人的熱血故事 / 麥立心著；許斌攝影 .
-- 初版 . -- 臺北市：遠流 , 2017.12
　　面；　公分
　　ISBN 978-957-32-8172-6（平裝）

1. 電影製作 2. 人物志 3. 訪談
987.099　　　　　　　　　　　　　　106021207